CHECK IN

住旅宿學設計

老屋翻新 × 自地自建 × 民宿旅店改造

你想不到的裝修眉角全在這！

目錄

打包旅宿設計回家

相信每個人都曾有過，在旅行的過程中，全力打開自己的五感感官，攢下點滴回憶，哪天反芻成某一靈感資料庫來著，像是繆思一樣的存在。

這裏頭包含曾入住 check in 的飯店、民宿，從他們空間設計到陳列布置，甚至氛圍營造，學到一些「訣竅」，把相關元素構成加以進化，放在自家裝修中，形成一派住宅飯店美學，或是想像哪天退休了，找個好所在自地自建蓋民宿、哪時買了大樓（夢想做很大）轉手規劃設計旅店，那些的宿旅經驗就成了極佳養分。

說到這，或許你會提出疑問，不是有派設計旅宿，不同於精品飯店，標榜的口號是向家看齊，替旅人打造暫時的舒適的「家」，好似住家的設計手法，如此複製在自己渴望的空間中，豈不多此一舉？美化家庭編輯部走訪全台時下人氣旅宿，發現這樣的設計潮流有愈燒愈旺現象，箇中也是有滿滿學問在。

「住旅宿學設計」篩選過數輪設計旅店名單，以知識行旅帶大家一覽全台人氣旅宿魅力所在，不只挖寶他們的空間設計經，同時節錄空間裝修會遇到的施工眉角，點出天地壁實用建材及其應對工法，預先替大的夢想紮好馬步。

美化家庭編輯部

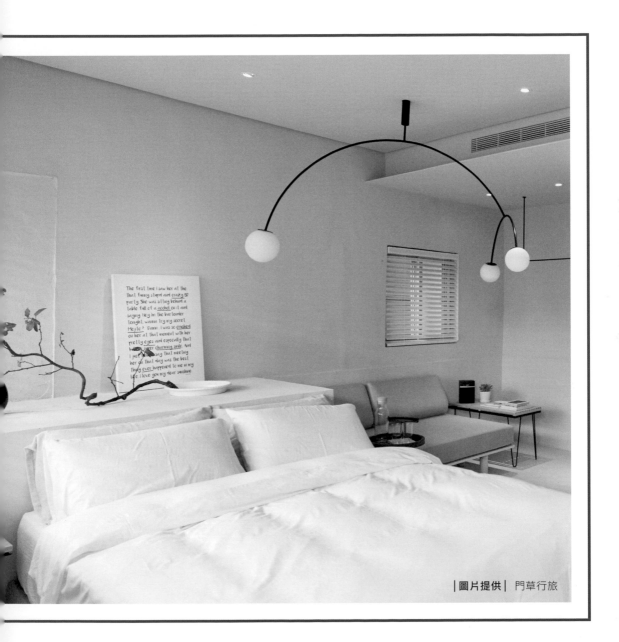

CHECK IN 旅宿
邊住邊學設計

拉著行李，旅遊說走就走，但你想選怎樣的旅宿過夜？是乾淨就好呢，還是一定得設計的盡善盡美，手機拿起來狂拍，網美魂上身。話說有些設計旅店還真成了打卡熱點。尤其入眼舒適俐落感，讓你意猶未盡，超想打包回憶回家，無論裝修自己的小窩，還是也來蓋個小小旅宿，從那些住過、聽過、看過的設計旅店、民宿，找到設計靈感。

|攝影| 陳順龍

門草行旅
一窗一景愛上大稻埕

√ 50 年老屋改造，以白灰色為主調

√ 淺灰色牆面、木作鐵件家具與大量綠色植栽，塑造
旅宿淨雅品味

√ 一樓大面積落地窗，讓純淨空間融入大稻埕街景

Information

電　　話	02-25577045、0911-248080	
地　　址	台北市大同區安西街 23 號	
網　　址	www.facebook.com/thedoorinn	
基地面積	50 坪	
類　　型	老屋改建，1 樓公共空間，2 至 4 樓住房，4 樓設有陽台	
室內設計、品牌與整體視覺整合	吳佩芬	
園藝設計	陳君海	
預　　算	不公開	
維護成本	10 ～ 20 萬元 / 年	

|圖片提供| 門草行旅　　|攝影| 郭芳維

▲ 在客房陽台的迷你吧台，翻書品咖啡邊眺望傳統建築魅力，享受慢時光，是入住門草行旅的特色之一。

旅人轉繼站
矗立大稻埕的平行時光

行旅台北，大稻埕的文青味、既嬉鬧又似靜謐，融入現代步伐的新舊商圈文化，已成了必訪經典。從歷史軌跡來看，同安人從艋舺遷到大稻埕後，以霞海城隍廟為中心，在此展開了一系列經商致富的傳奇故事，也奠定大稻埕繁榮基礎，雖說現在的大稻埕不似百年前是北台灣經貿重地，卻換上嶄新外衣以豐富的人文內涵延續其生命力，吸引更多海內外觀光客前來，這正也是該區域的魅力所在。

門草行旅主理人之一的小佩便深受大稻埕人文風情吸引，決心將屋齡近 50 年的老宅改造成一座精巧的都會旅宿空間。讓人既能感受大稻埕熱鬧文化風景，卻又能避開過於喧鬧的環境，享有沉靜的街區氛圍。

▼ 由 50 年老屋改建的門草行旅，門面大面積落地窗，一眼望進公共空間簡約淨雅設計，相映著大稻埕文化氣息。

其實，小佩想經營旅宿空間並不是為了趕上近年興起的大稻埕文青熱潮，而是她認為如果要向旅客介紹台北，大稻埕豐富的歷史、文化景觀，外加美食小吃，絕對是一個認識台北的好起點，所以門草行旅的空間風格就從這樣的意念展開。

▲ 利用橫長鏡面反射倒影，替淨白的空間製造視覺情趣。

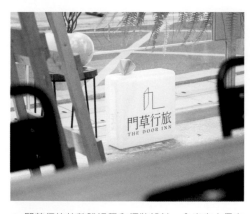

▲ 門草行旅的整體視覺和招牌設計，全出自小佩之手，大門口的壁燈造型便延伸自品牌 logo，簡單素雅形象成為旅宿亮點。

▲ 旅宿空間設計走素雅淺白灰色調，宛如一張白紙，小佩希望由入住的旅客在一邊恣遊大稻埕後，於心中自行填上喜愛的色彩。

畫布式留白設計
用旅途美好回憶自動上色

小佩本身是室內設計師,門草行旅皆由她一手操刀,整體設計以白、灰色為主,搭配洗石子地板、木頭與鐵件家具,利用綠色植栽點綴。而公共空間特意設計大面落地窗,引進自然採光同時,也將室內淨白純色的美好,傳遞給路過門草行旅感到好奇的人們,能多點駐足停留時分,製造不期而然的「偶遇」機會。因為在大稻埕,需要漫步,才能品味箇中日常。

特色1
刻意不供早餐 + 房內禁飲食
歡迎到公用區和他人交流

在門草行旅是不提供早餐的,因為想鼓勵大家去發掘在地美味。除此,房內不能飲食,但在1樓設置簡易廚房設備與食器,旅客若把食物帶回來,也能在此享用,邊和其他入住旅客交流分享。分外鼓勵旅客把這兒當成一個起點,走出去感受大稻埕的百年古蹟、歷史人文與銅板小吃,都是門草行旅希望呈現給旅客的入住感受。

特色2　特調香氛　淨白空間的五感體驗

小佩親自設計許多家具、家飾，讓整體布置不顯單調。例如弧形吊燈、掛衣架、邊桌都運用黑鐵製作，也帶出簡單的線條變化，打造出她心中的理想行旅生活。為了讓到訪的旅人享受放鬆的氛圍，室內調配門草行旅專屬香氣，薰衣草、香甜柑橘和清新檸檬等香氛調製美好比例，讓人一入住倍感舒適。（香氛調製物依官方公告為主）

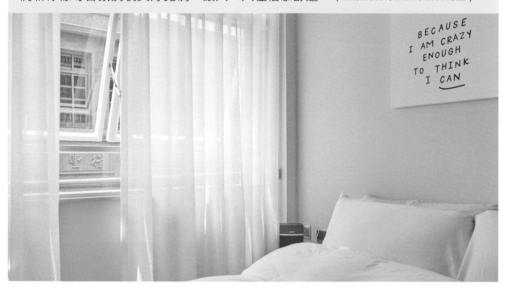

特色3　大面積開窗　每扇窗都是不一樣的風景

共有 4 層樓的門草行旅，1 樓作為公共空間，其他則為客房使用，共有 5 間客房。為了讓大家能體會大稻埕生活的悠閒，竭力規劃每間客房開窗，都能有機會欣賞舊時美麗的風景。連樓梯間的窗景也發揮得淋漓盡致。小佩特別推薦旅客欣賞夕陽灑在紅瓦上的時刻，尤其四樓雙人房還擁有小陽台，更能欣賞到周遭閩粵建築之美。

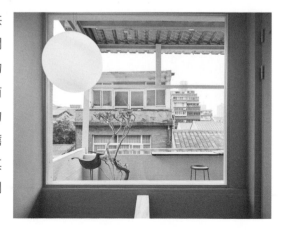

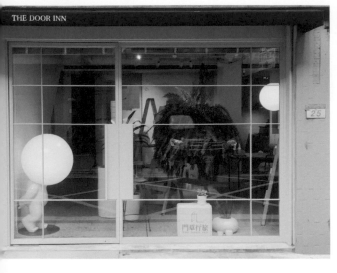

選品陳列販售不亂來
要親自體驗過才敢分享

小佩也常自己手做季節小物，或換上大稻埕風味的刺繡裝飾，為旅客增添一頁獨特風景。在門草行旅還有個特色就是這裡僅有極少數的選品，不同於其他旅宿在公用區展示販售選品，小佩認為自己要用過、覺得甚好的物件，才會陳列在空間，和大家分享。

FUN 周邊小趣

漫步老街啖美食
文人式享樂主義

門草行旅位於和迪化街平行的安西街上，鄰近有霞海城隍廟、茶商名人故居、永樂市場等名旅遊景點，加上周邊小吃美食林立，近來亦有些餐酒館選在大稻埕，將二進、三進老宅改造成酒吧餐廳，在傳統建築下享受佳餚，擄獲時下年輕人喜愛。無論透過美食、建築或其他方式，建議以漫步方式感受大稻埕晨昏的美好。

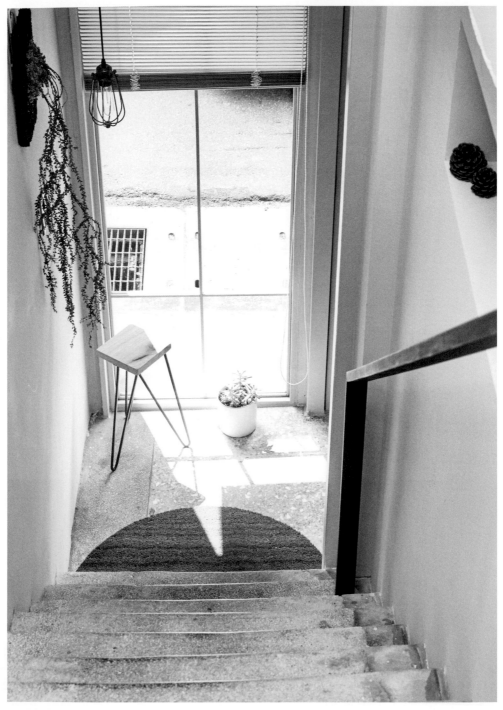

▲ 留白式設計，配合地板洗石子，簡單點綴家飾、盆栽，處處衍生自然美景。

淺色調、綠植栽、大開窗
用明亮法替 50 年老房凍齡

為了符合法規需求，扣除老房基礎工程，小佩另外配置無障礙廁所、消防門等設備，並做了許多細部改造，但是在門草行旅，卻沒有過度浮誇的裝飾與設計物，單純以簡約低調手法，透過開窗設計和植栽飾品擺設布置，來呈現旅宿靜謐特質。

筆記1　推射窗 + 百葉
享受大稻埕景致和光影變化

門草行旅房間數不多，但每間房盡力維持對外開窗，而為了讓對外窗發揮最大作用，選擇推射窗設計，讓開闔之際可不佔據到室內空間，能讓旅客好好悠哉欣賞窗外景色。除此，開窗的好處是能引自然光入室，塑造窗明几淨感，若再搭配百葉窗簾，調控光影灑入室內變化，更別有一番情趣。

設計 POINT

所有可開啟的窗戶都得靠五金配件來連動，以推射窗來說，四連桿是主要受力配件，但還得同時評估下列條件，選擇合適五金配件，方能確保開窗設計安全無虞。

① 開窗面積大小 vs. 玻璃厚重度

尺寸愈大，玻璃使用面積加大，考量安全性，玻璃厚度有加厚可能，但玻璃愈厚重量愈重，五金負載強度相對得增加。

② 所在位置環境

在受風面，前方無遮蔽物，一有強勁風，向外推射窗的五金零件的支撐力須強化，尤其大型推射窗，開窗角度不宜做到90度全開，否則五金易變形，縮短使用壽命。迎雨面大雨來襲，雨水易濺濕室內。

▲ 如圖中的大型推射窗，雖位在巷弄內，無受風影響，但玻璃重量重，為避免五金耗損，推開方式僅 45 度角。

▼ 4 樓客房有獨立景觀陽台，如此設計要注意受風受雨面，別讓大雨澆淋了興致。

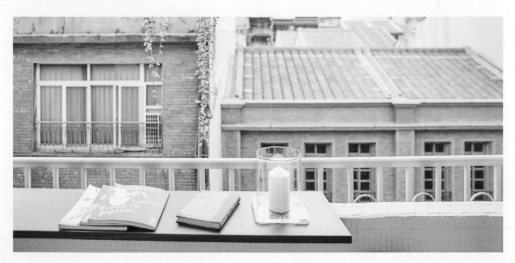

基礎窗型優缺比較表

說明 窗型	基本作法	優點	缺點
橫拉窗	‧利用窗框軌道滑行，左右推拉式設計 ‧可搭配百葉窗、紗窗使用	‧開窗不若推射窗，易佔用空間 ‧雙向橫拉，容易調整開窗大小 ‧安裝簡便，相對工程費用實惠	‧開闔程度只能是窗戶面積一半，相對影響通風 ‧窗戶位置若在迎風受雨面，無雨遮採光罩遮蔽下，逢大雨，窗不能開啟，否則雨水會潑進入室
推射窗	‧又可稱推開窗，利用五金、絞鎖，將窗戶往內或外拉開 ‧可細分內外與上下推射兩大類	‧因可以完全敞開，所以通風性會比橫拉窗佳 ‧建議搭配紗窗，可防灰塵髒污進入室內	‧向內推窗設計，會浪費到室內空間，反之不占到 ‧迎風受雨面，雨水容易潑灑入內 ‧外推窗在受風面時，一有強風，支撐的五金零件容易受損

筆記 2 設計大量留白　用植栽創造空間畫面

無論開門、轉身甚至上下樓，素雅淺色牆面媲美畫布，單運用燈飾、掛畫和植物盆栽的排列組合，就能創造門草行旅各角落景色，且各有千秋。即便同一空間，只須悄悄更換一植栽擺飾，美景又迭換一輪，陳列布置相當具有彈性。

加上空間刻意留白，大量開窗引進自然光，反使得室內盈滿著陽光、空氣、以及象徵生命的植栽，處處呈現空間鮮活感。

設計
POINT

運用花藝布置，隨著使用的花器、花材色調，變化不同風情，輕鬆轉換空間氛圍，又能跟著季節或個人喜好置換。所以花草是相當好入門的陳列選擇。不過比起插花要顧及顏色、容器搭配和插法，綠色植栽相對更好入手布置。

① 葉類植物製造空間焦點

單一性布置法，以葉類植物的綠色調，製造空間鮮明強烈視覺焦點。建議選擇輪廓形狀多線條者，好比龜背葉、大型蕨類或藤蔓有延伸線條感的植栽，更能替空間加分。再者，綠色植物壽命比鮮花長，有些更好照養，不用頻繁更換。

▲ 綠色植栽是空間妝點布置的不二法門。

② 永生花、乾燥花零保存問題

鮮花有使用期限限制，需要定期更換，為減少替換頻率，商業空間可選擇花期較長的花來做擺設，或者可採用永生花、乾燥花等花材，這類素材好處是創意多元，不偌鮮花得注水放在容器內欣賞，以致擺放的地點場所受限，它可選搭藝術畫、造型畫框等，創造出立面裝置藝術效果。

▲ 永生花搭配花器，可衍生成牆面裝置藝術。

③ 家飾的三角點布置

有時未必得全靠花藝吸睛，單運用大小形狀不一的花器堆疊排列組合，也能塑造好風景，這時再加上花材畫龍點睛，效果甚佳。不過要留意挑選的花材是線性還是盆狀、大片式，以及擺放的空間場合是在低矮桌面或倚靠壁面，因應視覺落點位置等種種條件，會左右最終成果。

◀◀ ▲ 運用不同高度的家飾軟件排列出三角點布置，讓空間美感層次多一些。

誰しもが持っている宇宙観で生活の細々とした
所をもっと大きく、自分を中心とした世界で視野
を広くして生きていきたい

▲ 牆上的造型壁燈與飾品，和角落綠色盆栽立架，形成三角立面，層次立馬明顯。

舊商辦・工業風

109 青旅
辦公空間大變身

√ 確認商辦大樓條件可否申請改建旅館

√ 增加多點獨立衛浴空間，有別青年旅宿的共用盥洗
 設計

√ 多元房型組合設計，迎合各族群需求

√ 裸露天花管線工業風，居家型風格布置吸引團客

Information

電　　話	0905-972109
地　　址	台北市中正區博愛路 36 號 3 樓
網　　址	109hostel.com
基地面積	70 坪
類　　型	舊商辦大樓其中一層改建，1 雅房、2 套房、3 背包客房型，滿房時可容共 36 人
室內設計	采金房室內設計　林良穗設計師
預　　算	不公開
維護成本	不公開

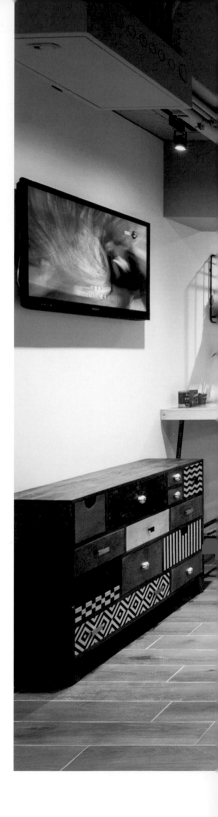

|圖片提供| 采金房室內設計

▲ 109 青旅前身是舊商辦大樓改建。

旅行說走就走
背包客的時尚中繼站

台北車站前的博愛路上,許多青年旅店來來去去,近幾年 COVID-19 疫情干擾下,不少旅宿受波及因此吹起熄燈號,或轉作防疫旅館,這兒倒是有家青年旅店走過嚴峻的疫情考驗,109 青旅。

原本這裡是商辦大樓,原業主只想作商辦出租,但看到其他樓層的旅宿經營的有聲有色才改變念頭,找來林良穗設計師協助規劃。考量周邊環境,位於背包客棧和膠囊旅館的激戰區,地處台北車站與西門町之間的北門,鬧中取靜,將旅宿定調成可讓旅客能好好休息,又能滿足觀光旅遊機能的中繼站。

設計師與業主討論後,索性劃分背包客房型與部分雙人、四人房,擴展更多客層使用性外,更增加獨立衛浴設備,將傳統青年旅店略作升級版,和鄰近背包客棧做出區別。即使未來想轉型商辦,一間間客房挪掉床具和家具擺飾,就是擁有獨立洗手間的迷你辦公室。

▶ 將商辦大樓其中一層改建的 109 青旅,麻雀雖小五臟俱全,該有的交誼廳、接待櫃台等機能設計全都照顧到了。

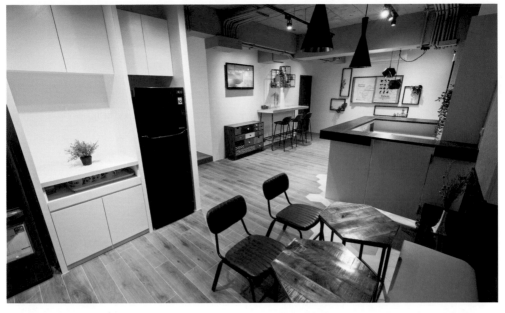

▲ 旅店的格局分配，和預想的定位規劃有關，109 青旅在業主和設計師溝通討論下，得以呈現理想設計。

▲ 109 青旅雖主打背包客，但亦有規劃其他房型。

▲ 因應所在位置是青旅激戰區域，109 青旅房型朝多元組合，好滿足各客層。

▲ 利用背包房窗台邊有限空間，設計成工作枱區，方便入住旅客使用。

多元房型設計
滿足各種客層需求

住背包客棧或青年旅館，衛浴設備多半是共用型設計，由於109 所在區域是青旅的激戰區，再加上也需要考量日後若法規變更，設計師林良穗規劃多元房型，除了基本公共衛浴，在每個房型區域皆設置獨立衛浴，不僅和同樓層旅宿訴求區隔開，更有整層出租服務，提供給有團客畢旅需求者。

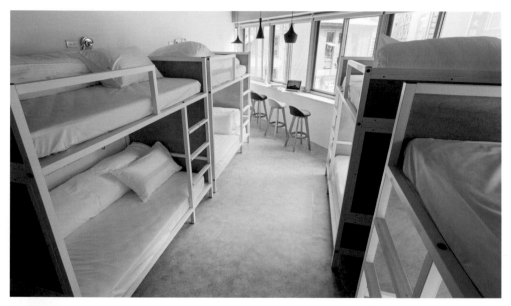

特色1　背包客房加入體貼女性的小巧思

雖然 109 青旅未刻意區分男女房型，但一有女性房客，會以 lady first 概念，優先讓女孩們入住 A 區房間（見平面圖示意），因為這裡屬三面採光其中的一隅，白日採光良好，氣氛溫馨，距離交誼廳櫃台近，與其他房型出入口也區間隔開來，進出獨立不受干擾，無形塑造使用上的安全感。

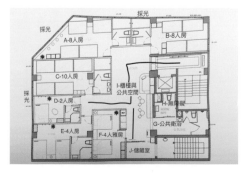

特色2 結合學校營隊讓住宿不只有住宿

109青旅頗適合團體客入住，無論工商、家庭出遊或者學校機關團體。而業主曾經和學校老師合作，推出小學畢業生另類探索團。主題定調在「學校沒教的事」上，希望以「思考、探索、突破舒適圈」的方式，在各領域達人帶領下，走出學習的舒適圈，培養學生更多的可能性。圖為109青旅提供。

FUN 周邊小趣

跟著捷運線　便利遊台北城

旅宿靠近北市交通樞紐 － 台北車站，集合捷運、火車、高鐵、機捷與通往各大城市的客運轉運站，僅有步行7到10分鐘距離，讓入住旅客可輕鬆前往各大旅遊景點。

若從旅店出發，想到青少年流行次文化繁盛且兼具歷史興味的西門町，也需步行個5分鐘，周邊緊靠大稻埕、龍山寺、剝皮寮歷史街區；還可搭捷運藍線往市府方向走，百貨集結的信義商圈好不熱鬧。

管線裸露、隔間彈性法
優先替未來做好擴充準備

商辦大樓要申請旅館執照，至少須具備單樓層面積 60 坪以上、含無障礙設施的電梯、兩座獨立逃生梯等三大基本條件，接下來就是調整格局動線。109 青旅挑高僅 2 米 8，而業主原本有打算未來沒經營旅宿的話，可整層改為出租辦公室，因此設計師林良穗綜合眾多考量，以彈性擴充機能為優先規劃。

筆記 1
天花裸露解決 2 米 8
低矮問題

攤開 109 青旅平面圖可知基地屬梯形，靠窗三面採光區切割成背包客房型，但做成上下舖，勢必上層空間壓迫感重，衡量既有樓板 280 cm 高，改以「半工業風」的風格來呈現，不另做天花板，管線裸露好爭取更多空間，其他房型格局則利用一些家具、家飾、牆壁顏色的變化，營造舒適溫馨感，回歸旅宿基本訴求。畢竟住得舒適，回頭率才高。

◀ 天花樓板裸露，大部分單以混凝土樓板原貌或無色系塗料塗彩，來拉升格局挑高視野。

設計 POINT

樓板裸露可爭取挑高，因應工業風的粗獷感，可無須過度在意樓板樑柱的水泥粉平狀況，有些可單上防水漆或一般塗料，但就因為直接裸露，相對管線安排也是要留意整齊度，以免線路交錯紊亂，反讓樓板天花成設計敗筆。

① 無色調塗料提升樓板挑高感

一般來說天花樓板裸露，選擇塗料上色有兩大類，最多人使用的是選用黑色，因可局部掩蓋修飾露出的管線，無損既有挑高，還能美化各種材質管路，猶如隱形天花板。二是延伸壁面色彩，或以無色系的灰白色調，藉助色彩的視覺膨脹效果，來延展視野高度，改善既有天花挑高限制。

② 空調、配電、照明管線整齊劃一

室內設計的管線線路配置從天、地、壁三面向行進，天花封板可讓線路行進時，直接走捷徑，無須多彎繞，但當天花裸露設計時，初期規劃得一併整合相關線路，舉凡空調管路、水路（部分大樓的水路管線走樓板非地面）、電路和消防管線等，悉數確認走向，忌諱東拉一條西補一條，反讓天花樓板視野紊亂。

▲ 109 青旅天花管線外露，但有經整線處理，可讓多種配管管路看起來不雜亂無章。

◀ 4 人房天花樓板維持裸露，上方增設氣窗，可加強空氣通風對流。

筆記2　機動型調整　客房可改迷你商辦出租

考慮業主當初思考到未來有想將 109
青旅改成辦公室出租，設計師林良穗
在格局配置時，保留未來變動彈性。
客房配置的更衣收納櫥櫃採系統家
具，扣除 F 區 4 人雅房（見 p 028 平
面圖）無獨立盥洗配備，得使用鄰近
的公共衛浴外，其他皆備有獨自衛浴
系統。以利將來真想改為出租商辦，
只要將各房內的系統層櫃拆除即可，
就算是 F 的無廁雅房，也能將 J 區儲
藏室改造成洗手間，兩相合併，也能
是獨立出租空間。

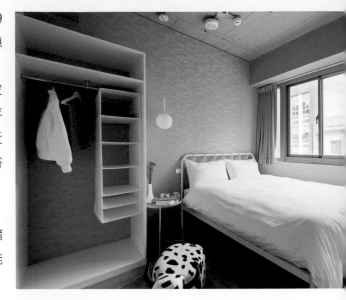

設計
POINT

套房型設計不是自己想怎麼改就怎麼改，有一
定的法規程序，且必須根據樓板載重規定，使
用適當隔間材質和工法，多以輕隔間牆工法為
導向，要緊的是套房類裝修問題容易發生：

√ 電壓不穩易跳電：檢查既有變電箱，確認用
電規劃，設計多間套房，就該避免同時用電量

▶ 用電規劃不能輕忽，除了從變電箱重拉
大電，電量不足時也要向台電申請加大電
量。圖僅示意參考。

大時，電壓不穩跳電，真不足，可向台電申請加大電量。

√ 老舊大樓電路用電不安全：舊式大樓屋齡過高，舊有線路建議更新，求用電安全，避免日後引發漏電，導致失火釀成公共危險。

√ 水壓不足與管線老舊：老房水管容易老化卡垢，建議裝修時重新配管換新，以免日後漏水，且需注意水壓不足的話，可能發生前房用水，後面房間水流量小或無水可用的窘境。

小知識·彈性裝修

客房（套房）裝修，宜選擇好維護者為佳，再者基於有可能的出租辦公室需求，房內硬體設備可改成：

√ 系統家具櫃：可客製生產，也能因應需求，保留或部分拆解調整，挪作辦公間的基本配備。

√ 活動型家具：優點在於好移動，無須拆除回收，單椅、床具櫥櫃可立即搬移，搖身變迷你小辦公室。

▲ 將旅宿客房內的床組、家具和系統衣櫃移除後，就能當迷你辦公室出租，甚至系統衣櫃也不用拆除，可加設層板做日後商務層架收納。

筆記3 擴增獨立衛浴 跳脫制式青旅設計

原本室內只有兩套衛浴，但後來大部分房間都增加衛浴，還另外配置了一套公共衛浴設備及無障礙衛浴，方便更多客層使用。此外，設計師在規劃衛浴設施時，設計上也作出區隔。套房衛浴貼滿繁複花磚，營造精緻感。背包客房型的共用衛浴間則因人多坪數小，改走簡潔、單一色彩的風格。

設計 POINT

衛浴要1變多，最怕汙水管線拉設不當，導致一間馬桶不通，全區衛浴跟著遭殃堵塞，原因出自糞管埋設的管線增長，當路徑變長，汙水排泄物流動的距離跟著增長，容易在某流動坡段造成停滯或回流，致使馬桶堵住。又或接管沒接好，防水沒做足，引發滲漏危機。

▶ 衛浴管線複雜，一有不慎，影響日後使用。圖僅示意。

① 新增糞管留意管線加長限制

原有 2 間衛浴要加改 4 間甚至更多，可
正規室內裝修傾向不建議任意更動糞管
管道間位置，會從原糞管管線抬高加長
埋設，新增部分要留意：

√ 新加糞管管線的接點位置與洩水坡度要
　一致，避免倒灌回流。

√ 管線盡量保持直線，有繞彎點很容易產
　生堵塞，真需彎曲處，可用 45 度彎頭
　水管接管處理。

▲ 管線埋設確認無疑後，才能做填平動作，交場泥
作工班。圖僅示意。

② 加高地板輔助管線埋設需要

原糞管位置不變，要更改或增設衛浴，通常將糞管提高離
地 10 到 15 cm，主要怕避免動到原來的糞管管路影響日
後排汙功能。管路提高區域，可加高地板和房內其他空間
區隔開來，如此一來，不會削弱既有挑高感。

▲ 看到浴室和臥
房地坪產生高低
差，不在同一高
度，可能是糞管
填高需求導致。

自地自建 · 清水模

南投 One House
山居歲月的想望

√ 無圍籬與開放式外梯，向環境傳遞友善與信任

√ 水池、欄杆與開窗交錯梯形元素，提升空間層次

√ 牆面脫模後不加工美化，不施作保護工法，呈現自
然樣貌與歲月痕跡

Information

電　　話	0923-868700
地　　址	南投縣魚池鄉中明村文正巷 25-8 號
網　　址	onehouse.okgo.tw
基地面積	地坪 780 坪
類　　型	自地自建，1 樓接待大廳，共 8 間客房
建築設計	吳語設計 / 吳一志
室內設計	吳語設計 / 吳一志
預　　算	不公開
維護成本	不公開

|攝影| 陳順龍

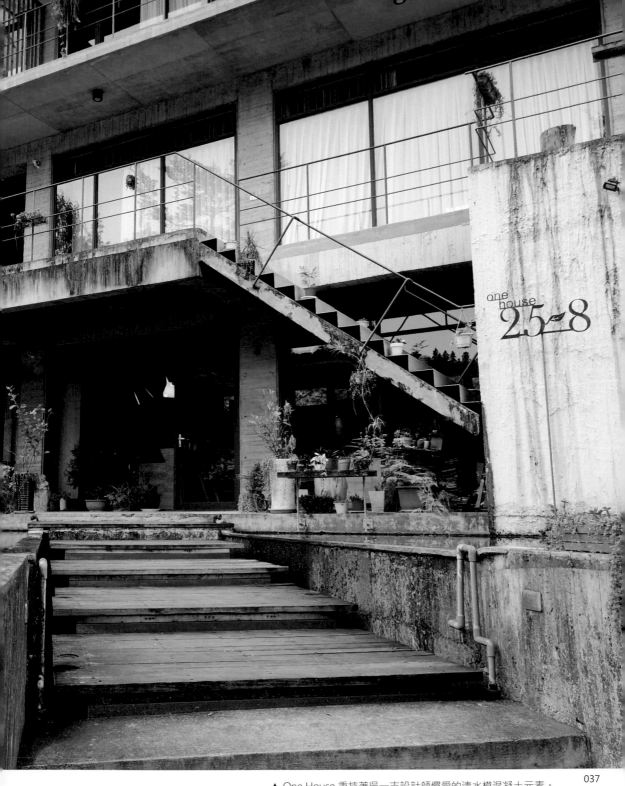

▲ One House 秉持著吳一志設計師慣愛的清水模混凝土元素。

水池、游魚、鞦韆
為照顧家人而誕生的民宿夢

當離開進入日月潭的主要道路彎進來之後，映入眼簾的是有很多土角厝、檳榔樹，僅六、七十戶人家錯落而居，且多半是七、八十歲的老人家。這是 One House 這塊土地專屬的特色。

許多人開民宿，是為了圓自己的夢想，但 One House 的誕生，卻是圓一個照顧家人的初衷。原來，當時業主家中的長輩生病，家人想返家照顧，並規劃在長輩居住的鐵皮屋旁建造一座民宿，方便就近看顧。業主看到吳一志的清水混凝土建築後，覺得和自己喜歡的建築樣貌非常吻合，種種巧合的機緣也促成了彼此的合作。

只是沒想到長輩在完工前就離開了，業主的人生接著要先面對其他議題，無法留下來經營，最終情商吳一志代為「照顧」民宿。也這麼恰巧，設計師吳一志建築本業雖忙，可從事護理工作 20 多年的妻子有意願轉換跑道，這趟民宿經營的意外人生，也就由此展開。

▶ One House 一樓是 check in 櫃台，以及公共休息與用餐區。

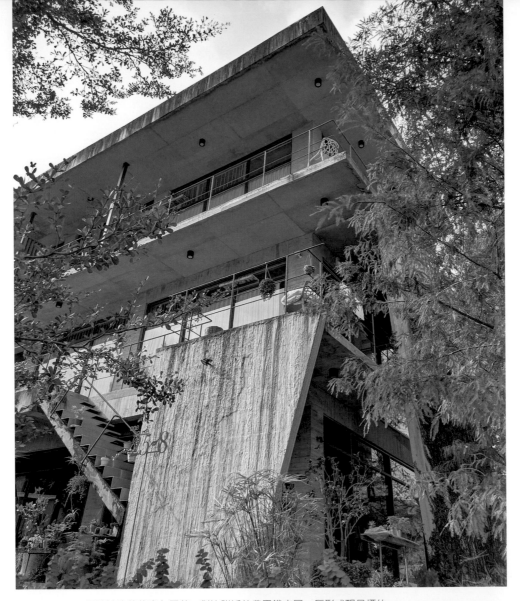

▲ One House 周邊被生態綠意包圍著，對比附近的農田鐵皮屋，反形成醒目標的。

現在，One House 不僅是原先業主的夢想，更由吳一志與家人繼續成就這份夢想。喜歡民歌的吳一志認為，每個人心中都有對生活空間的美好想望。One House 就像歌曲「夢田」中描述的，是每個人心中的一畝田、一份想望。

▲ 房間室內也是一貫的混凝土牆面，不假修飾。

「開放式」關係
歡迎陌生訪客友善拜訪

不像許多民宿形成封閉式環境，One House 無圍籬的設計就是希望營造一個開放空間，讓好奇的旅人想一探究竟。由於身在山林，吳一志不想用過分精緻的清水模，改用自己鍾愛的清水混凝土製造粗獷感，讓山林的氣息與民宿融為一體，形成一個自在的空間表情

特色1 無圍籬 + 開放外梯
自由進出零門禁限制

民宿通常會為了安全考量而管制出入口，甚至規定門禁，以免擾鄰。但 One House 逆向思考，民宿二樓設有開放外梯，可直接通往各房間，入住旅客可以用自己最舒適方式，去感受空間的自在，隨時離開去做喜歡的事。

設計師還解釋「開放」未必等同「危險」，One House 僅以水域為界，劃出建築幅地範圍，沒有設置任何圍籬，不會想去設防附近想來串門子的鄰居，路過的小貓小狗更可隨意來溜達，因為建築是私人的，天空和景色是大家的，當你用開放來展現友善與信任，對方也會一樣的回應你，設計師如此看待。

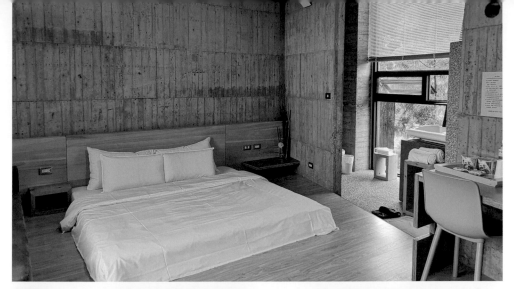

特色2　房間命名耍浪漫　內藏設計師喜愛民歌

共有 8 間房的 One House，設計師在命名房間時，用喜歡的民歌來訂名字，房間名還能串成一段話：在『風中早晨』漫步『鄉間小路』，細數『微風往事』。我像浮雲一般的遊子（浮雲遊子），只願將詩情寄予曠野中（曠野寄情）。我們都走過『純真年代』，也經歷過『飛揚的青春』，最後，用堅固守候生命中的柔情（堅固柔情）。這樣的命名方式，記憶著年輕的業主縱然內心需要更多力量，但還是要先堅強地扛起家的責任，幫父母和自己圓夢。不也是浪漫來著。

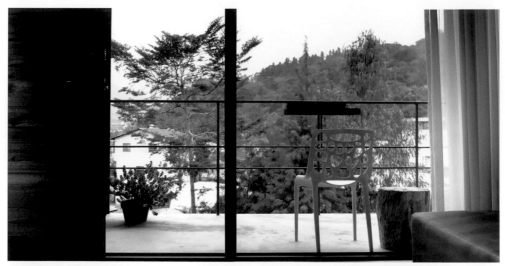

特色3　可以慢慢來的早餐時光　愜意體驗從容自在

部分旅宿早餐時間最晚至 9 點 30 或 10 點必須結束，不過 One House 供餐時段為 8 點 30 到 10 點 30，無須趕著早起用餐，偶爾在房外露台發個呆，看看山林景色，再下來吃早餐也無妨，一切可以輕鬆悠哉。另外考量晚起可能較餓，早餐的選項相對豐富，提供燉飯、義大利麵等偏正餐主食。民宿的工作人員（管家）基本上和旅客維持低密度接觸，並未刻意營造賓至如歸的氣氛，但有需求，隨時可尋得協助，如此作法，為的是讓旅人體驗當地文化、環境。

特色4 備品可帶回家續用　符合環保與防疫清消

設計師吳一志和太太以往住民宿、飯店時，都覺得紙拖鞋不禁穿，塑膠拖鞋又怕消毒不確實，心念一轉，決定每回入住，都要提供全新拖鞋給客人，故採購和長榮航空、老爺酒店一樣的拖鞋，就算當時一次下量4千雙，每雙成本還是要70、80元，但品質很好，可以讓旅客退房後，還能帶回家繼續穿。

FUN 周邊小趣

感受大自然的魅力之行

入住 One House，心境上會經過兩道轉折關卡，一是走在玉山景觀公路上，沿途可見因應魚池鄉特色的茶廠茶行、土產餐廳、休閒農場，更不乏來往車流旅客，總是漫著遊興的熱鬧感。但是一轉進民宿所在的文正巷，農地在路兩旁連綿，氣氛頓時像是切換了時空，步調非常緩慢，慢活地感受中台灣自然之美。

鄰近日月潭九族文化村　一起踏青森呼吸

眾所周知南投魚池鄉附近有許多知名的景點，包括九族文化村、日月潭國家風景區、日月老茶廠、孔明廟等，其間周圍亦有不少登山自然步道，不妨騎著單車環繞日月潭，或是搭乘纜車，從高空飽覽整個湖光山水。

清水模、鋼筋欄杆、梯形結構和自然共生的裸設計

One House 的建築捨棄四四方方的規劃，吳一志用了很多梯形的元素增添變化，無論是水池、開窗、牆面、欄杆都可見到梯形影子，加上零修飾的混凝土清水模結構，由室內到戶外，直接裸露空間最原始面貌，任憑入住者添加精彩。

筆記 1　開窗 + 樹蔭　調節西曬炎熱問題

中南部夏季炎熱，建築基地方位與日照方向亦會左右室內溫度，特別是西曬。設計師吳一志在建築周邊打造淺水池，利用山泉水來調節夏天酷熱氣候。在建物的西曬面，妥善利用開窗和種植林蔭以及不規則的梯形變化，巧妙阻絕西曬問題，又能引光入室，保有窗明几淨感。

西曬易引起房間室內長時間高溫，日照過久可能導致使用的窗簾、家具地毯等產生褪色現象，甚至讓長期曝曬的家電故障，縮短壽命，一般多建議在西曬面選用耐熱建材、家飾，或在西曬的陽台、窗戶加裝遮陽板，來調節室內溫度。

① 空氣流通有助降溫

室內空氣保持通風流動，能有效調降溫度，不過西曬面的開窗設計就不建議過大，外加建築結構載重考量，否則會真的把光和熱給直接導入。但這也非絕對，好比 One House 採不同梯形結構牆窗交錯，部分推開窗設計與安裝百葉窗簾，可調節光線

▲ 種植大片林蔭，透過自然之手，調節氣溫，不過有樹林綠意的地方，相對有蚊蟲孳生問題，需格外留意環境清潔。

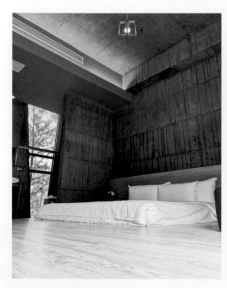

▲ 開窗配合空間格局，引採光和空氣對流。

▲ 種植大片配合推開窗設計，室內空氣流通會更佳。

比例，增進空氣對流，配合戶外林蔭遮擋住泰半陽光，能有效調節室內溫度。

② 西曬窗玻璃選隔熱佳的 low-e 複層玻璃

鋁窗或落地門窗玻璃不能隨意選，要評估環境條件、居家濕度狀況與需求，來選擇合適玻璃材質。西曬面的窗，要有隔熱效果，便不樂意使用單層玻璃或一般輕玻璃、噴砂玻璃，這類玻璃材質，陽光容易穿透，無法有效阻擋輻射熱。

low-e 玻璃是指在膠合或複層玻璃中空層內的玻璃面鍍膜，具有不錯的阻熱或保溫作用，讓熱單向傳遞，可使熱能出得去進不來或相反。安裝時，將 lowe 鍍膜層面向外邊，那熱源便不易進來。

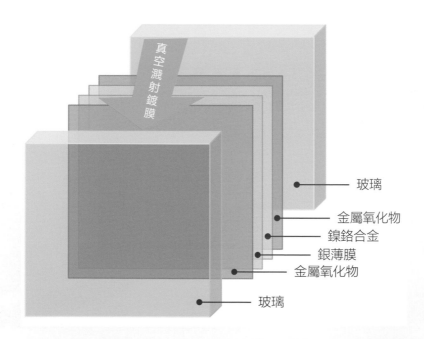

真空濺射鍍膜

玻璃
金屬氧化物
鎳鉻合金
銀薄膜
金屬氧化物
玻璃

▲ low-e 玻璃結構鍍膜示意圖。（圖 / 名匠鋁窗工藝 左大鈞）

筆記 2　保留混凝土最原始貌　隨時間增添生活痕跡

設計師吳一志很喜歡清水混凝土原始的樣貌。但不同於較精緻化的清水模，One House 牆面不油漆也不貼磁磚，純拆掉混凝土灌漿後的模板，不全面批土整平，部分牆壁還留有模板拆後的灌漿空隙。也不做雨披，讓雨水自然滲入結構體，任由藤蔓攀爬牆面，而戶外陽台欄杆，直接以鋼筋裸露處理，非額外添加鐵件等元素，設計師認為這樣的表現手法更能增添生活痕跡，其跟自然時光流逝一起產生變化。

設計 POINT

建物結構體混凝土灌漿成形固定後，要進行拆模板作業，接著交給泥作處理粗底整平和粉光流程，好達到設計圖預定的壁面厚度，替室內裝修做好基礎工程。有些喜愛自然粗獷感的，會保留模板拆除後的壁面自然紋路：

√ 打磨機磨平：剔除牆面樓板遺留釘子等尖銳物與雜質，避免刮傷，另可依需求調整平滑度，即表面細緻度。

√ 剔除土賽：拆除模板後，會有殘留不完整砂漿，部分摻有雜質（模板碎屑），俗稱「土賽」，一摳易掉落，形成垃圾灰塵，建議直接剔除。

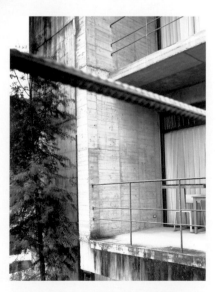

▲ One House 直接用鋼筋做陽台欄杆，外牆也沒特地做防水，任青苔恣意生長。

① 有貼磚需要　請做到水泥粗底

One House 的混凝土壁面標榜不貼磚、不精緻化處理，所以當初建築體快速灌漿造成的氣孔，依舊維持原狀，肉眼可見表面凹凸不整。但在泥作過程中區分成兩道手續，粗底和細底粉光。粗底是牆壁樓板僅做到整平，調整樓層的水平垂直線，鋪水泥砂漿填補平整，不讓地坪或壁面有傾斜，因砂漿比例，摸起來的觸感略帶粗糙，為貼磚做準備。

▲ 浴室壁面也是混凝土裸牆。

▲ One House 大部分的壁面未全進入泥作粗底程序，還能看到牆上灌漿的孔洞和鋼筋。

▲ 如圖所示，硬底工法貼磚，泥作要做到粗底程序。

② 細底粉光可油漆壁紙或單裸壁面仿清水模

細篩砂石，與水泥比各 2：1 調和成砂漿，這是粉光泥作基本比例，可讓壁面觸感光滑，同時好上漆，油漆師傅不用披土過多，牆面也較平滑，有助壁紙黏貼。有想要清水模效果的，可利用粉光階段，摻水泥灰粉，刮抹出想要的圖樣。

▲ 漆面或貼壁紙的牆面，需要更細緻平滑的粉光程序。圖僅示意。

▲ 經年雨水和溼氣餵養出的苔痕，以及攀緣而上的綠藤植物，替 One House 製造一股生氣。

筆記3　回收材再利用變門板
白色鋼板樓梯懸空樓中樓

One House 都是使用唾手可得的建材，甚至把灌混凝土的模板拆除後，拿來再製作成門板。兩者像是互為表裡，成了建築生長過程的證明。而在「鄉間小路」樓中樓客房，通往閣樓的樓梯靠結構力學，由上而下半騰空方式吊掛，無任何欄杆，僅有少數鋼筋鎖釘固定，將設計徹底簡化。

設計 POINT

鋼構樓梯因材質為不鏽鋼、鐵板或其他特殊金屬，常運用於室內樓中樓挑高空間。其施工最要緊的是：

√ 鋼板支撐力：踏板若為石材、磁磚類，載重負荷會變大，一體式的重力支撐，從地面往上延伸最保守也最安全，改從天花樓板，當輔助支撐少時，走動容易搖晃，最底層踏板可用細鋼絲和地板進行固定，強化安全性。

√ 樓板鎖合固定力：樓板之間的結合點要焊接固定，避免日後震動鬆脫，螺絲鎖合處處理同樣，同時做好防潮措施，以免受潮生鏽，影響使用年限。

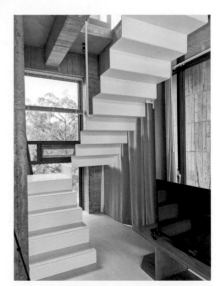

▲ 一體式鋼構樓梯，將結構和踏板合而為一，整個騰空設計須計算好結構力學與安全性。

筆記4　低床榻設計放鬆感官　開放空間靠材質界定場域

這裡的房間床鋪都不使用床架，主要是希望讓旅客降低高度看到不同的世界，放低視線更能讓人產生一種放鬆感，讓身體接收不一樣的感官知覺。有意思的是客房內的浴室是沒有門，全然開放，臥房區架高木地板，浴室抿石子地坪，單靠地面材質來界定空間場域。

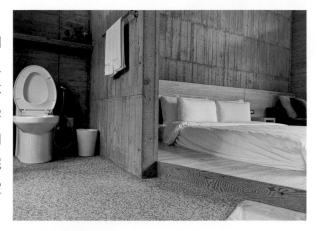

設計 POINT

浴室是容易潮濕的地方，裝修時一定會將洩水坡度納入考量好利於排水。基本洩水坡度為 1：100，每 100 cm 要下降 1 cm，避免排水倒流，此外還得考慮給排水管徑、設備的出水口到排水口間的動距。除此：

√ 通風系統：排風扇設備或開窗設計，製造空氣對流好通風，能協助排除濕氣。

√ 地坪高低差：少了門墩的開放式浴室，還可以透過地坪高低差來優化排水止水功能，如右圖淋浴間容易潑到水難乾燥區域，讓這裡的地坪低於乾區，容易止水，避免大量水花濺濕到全室。

▲ 淋浴區的地坪高度略低於其他浴室地坪，可有效止水。

藍晒圖精神
感受台南快活慢行好自在

如旅宿名「快活慢行」，正是台南生活方式。本身就是學建築出身，更是藍晒圖文創園區一員的快活慢行團隊，原開設一處實驗空間「快活實驗室」，當作藝術實驗平台，讓藝術家前來駐村創作，隨場地租約到期，這股熱情沒被澆熄，還打算擴大，期望可在海安路、中西區等鬧區四處找求一幢三樓透天厝，能結合住宿與展覽空間，持續讓藝術家駐點。

最終在藍晒圖文創園區前面這條樹林街，找到現在這棟公寓，雖然幅地面積超過原始想像與預期，可眾多優勢條件還是令團隊承租下來。幾經評估周邊環境，附近既有台南五星級飯店大億麗緻，狹長型的建築基地，一層樓不到 25 坪，與其做一般設計旅宿，不如拿來經營青年旅店。

對台南人來說，藍晒圖所代表的意義，其實是一種可以自由發揮創意、盡情揮灑實驗想法的空間，也正因如此，「快活慢行」的存在，猶如藍晒圖精神的延伸，希望入住的旅客能感受這樣輕鬆、自在又充滿創意的台南藝術氣息。

▶ 快活慢行因建物基地屬狹長型，一層樓不到 25 坪，較適合做成青年旅店。

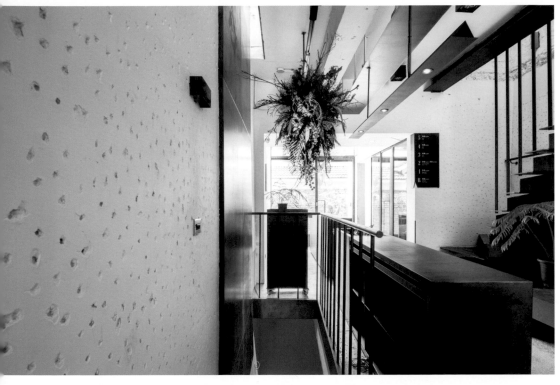

▲ 利用設計團隊擅長的金屬鐵件元素將一、二樓同化成一個空間。

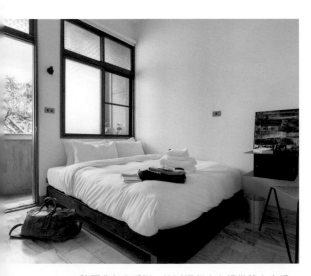

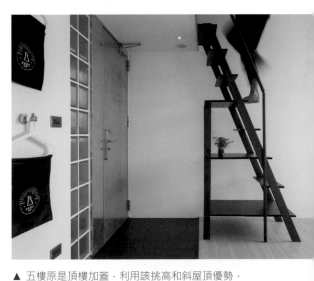

▲ 除了背包客房型，快活慢行也有提供雙人床房，每間客房均採低度設計，室內壓花玻璃窗，帶點台南古早味。

▲ 五樓原是頂樓加蓋，利用該挑高和斜屋頂優勢，改造成閣樓房，設置鑄鐵式樓梯，上下各有床鋪，可容納 4 到 6 人。

CHECK IN
入住特色

是在地生活也是 Fun 旅行
開放設計共享玩串流

快活慢行強調的是一種生活感覺，他們的英文名稱「HiiHUB」，就是把自己當成是一個多重的連結器「HUBs」，希望以開放的態度來接壤起生活、工作與旅行。所以在這裡結合了工作（HiiWORK）、生活與樂（HiiSELECT）、吃食（HiiCHOP）、旅宿（HiiDOZE）、實驗性 (HiiLAB) 等不同元素，讓旅人與在地扎根年輕工作者能串起交流。

特色 1 一樓實驗廚房喝杯好咖啡
二樓 check in 櫃台 + 交流小天堂

考慮到基地面積和空間機能動線分配，運用統一元素將一、二樓同化成單一空間，二樓為報到手續櫃台，側邊簡易小吧台讓大家有交流的小天堂。而一樓的萃行咖啡館，不只有住客可享受，更提供對外營業販售咖啡與手沖咖啡教學。

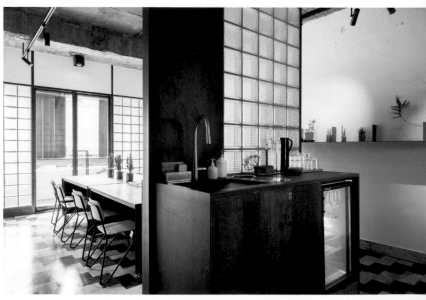

特色3　一個人旅行
貼心口碑打到女孩們心坎裡

快活慢行以國旅住宿居多，團隊意外發現旅宿地點因為位在鬧區，鄰近觀光景點多，又有公車行經，可說是交通便利，館內設計風格和乾淨程度，網路評論頗佳，做出好口碑下，吸引更多想自己一個人旅行的女孩們 booking 投宿。

特色2　考量便利性
陽台簡易衛浴設施可洗漱

因為有共同使用空間，為了避免彼此生活習慣不同造成干擾，特別把三樓背包客房型的淋浴間設置在五樓，另外在三樓陽台設有簡便盥洗區，可作簡單的梳洗，房內也有配置洗手間，以方便旅客使用。

FUN 周邊小趣

來場心的交流之旅

位於藍晒圖文創園區一帶，鄰近新光三越、國華街，充滿文青風格的自在氣息，讓旅人更能近距離感受台南洋溢自由、藝術、活力的生活風格。

交流是 HiiCowork 體驗的重要部分，這裡提供不定時的課程活動與展覽，提升工作者與創作者的參與與交流機會。也提供不定時的私家廚房共享廚藝，在二樓還有對外露台，可在此和各地友人來個小交流會。

輕隔間、鐵件、低度敲打
保留老屋濃濃人情味

為了不傷害高齡 30、40 年的老公寓，在基礎水電管線工程汰舊換新，以及增加衛浴空間外，減少敲打與大型更動格局處理，維持老宅主體樣貌。操刀的設計師因為喜歡鐵鏽所塑造的時間流逝感，故整個旅宿在保留老屋主架構的前提下，增加了許多鐵件元素，在一片黑灰白無色調中，增添些許層次。

筆記1 粗獷斑駁自然美
低破壞工程 + 鐵皮局部遮瑕

考慮老宅結構承重能力，設計團隊選擇低度破壞方式來改造，敲打、拆除、釘補工序能少則少，隔間不動便不動，以輕隔間取代傳統磚造牆，減輕老屋樓板載重負擔。

即使為了住戶和一樓來客的出入安全管理，要調整原本樓梯位置，設計師亦簡化處理，僅改變一樓到二樓的樓梯轉向，局部拆除後，也未加修飾，不重鋪磚或改成常見的木地板等設計手法，局部包覆鐵板和油漆裸露磚牆，斑駁粗獷地有個性。

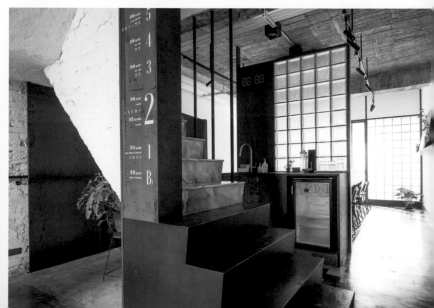

設計
POINT

根據建築法規，若涉及樓板承重，隔間牆施工以輕隔間為主，尤其電梯大廈，不甚建議使用需靠泥作施工的傳統紅磚牆，畢竟紅磚分子結構紮實緊密，重量重，若牆體面積過大怕會影響樓板載重，即便它穩固性夠。現在的輕隔間材質與工法科技多有精進，愈來愈多人接受。

輕隔間牆類型表：

	工法說明	優勢
ALC 輕質白磚	1. 水泥石灰與細沙調配，高壓蒸氣製作成灰白色磚塊 2. 比紅磚量輕，僅用黏著劑便可砌牆 3. 因製作關係，白磚容易有氣泡，打釘亦裂，故要用專屬鎖釘	1. 不用像紅磚牆有每日施工高度限制，可快速施工 2. 表面平整光滑，可直接批土油漆，無須經過泥作粗底、粉光等多道程序
綠能防潮石膏磚	1. 以脫硫石膏為原料，加入防潮劑，灌模打造製成 2. 工法雷同白磚，但採用凹凸榫接方式，讓隔間牆更穩固平整 3. 牆面之間 90 度交接處，採特殊五金固定，能強化抗震力，減少崩塌風險	1. 施工快速 2. 隔音佳，防潮性高，可防壁癌 3. 適用老舊建築，免去結構承重問題 4. 比白磚耐重可吊掛低於 35 kg 重物
濕式輕隔間	1. 下骨料，單邊封板後，填充灌注輕質填充材，再行封板 2. 填充材則有輕質混凝土、保麗龍球等	1. 具不透水特性，隔音效果佳 2. 同樣施工快 3. 灌漿實心牆，吊掛機能比白磚等輕隔間好

筆記2　玻璃磚引光 + 金屬鐵片　室內明亮感 UP UP

為讓室內採光佳，選擇透光性高的玻璃磚做部分隔間建材，如二樓交誼廳便是以玻璃磚當屏風，分隔出 check in 櫃台和小吧台，房間隔間更不吝於利用玻璃磚引進光線。而玻璃磚的輕質量體優勢，加上整個室內空間色調維持灰白調性，輔助照明燈光，折射光線於大量金屬鐵片，連門也是銀色金屬板，明亮度大提升，讓整體視覺不因隔過多客房顯得狹隘。

設計 POINT

玻璃磚雖然高透光，透視性強，常被室內設計拿來當造型牆使用，同時解決室內採光不足問題，但它的運用與施工上也有其限制。

▲▼ 玻璃磚的裝飾效果佳。

√ 承重力弱易裂，不宜當結構牆材料。

√ 僅作為局部隔間牆裝飾。

√ 外牆裝飾牆材質，但該牆面須非用來當結構支撐點者，方可運用。

√ 砌玻璃磚過程，忌諱敲打到磚面，避免破裂，且每日施工高度有限。

√ 當外牆磚，需考慮是否在迎風面，環境是否空曠，若風大，不僅施工不易，日後怕是影響玻璃磚牆使用年限。

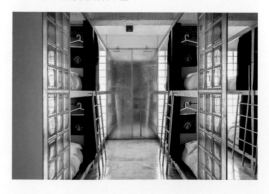

筆記3　牆壁打毛上漆　泥作工法變創意裝飾

採用減化低度裝修的快活慢行，藉由設計發揮空間創意巧思。例如牆壁或樓梯拆除先前裝修物後，不急著整平，刻意讓牆面凹凸不平，磚牆整個外露，再以油漆塗料不披土直接塗擦，呈現手工粗獷質感。另一側壁面外表有著坑坑疤疤的孔洞，初看以為是裝了洞洞板，實際是仿效泥作的打毛處理，再上漆，鑲嵌大片片式鐵件，布置植栽，空間鮮活度十足。

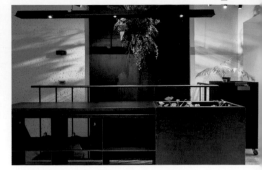

設計 POINT

打毛，是指泥作貼磚前一道手續，為了讓貼壁磚有較佳咬合力，不容易滑落鬆脫，會以鐵鎚、尖銳工具敲打牆面，形成一顆顆孔洞，這便是打毛。但什麼狀況需要打毛：

√ 當牆面本來有油漆，可刮除油漆，再打毛，或直接敲打出孔洞。
√ 貼壁紙的牆體，拆卸壁紙和殘膠後。
√ 牆壁已經水泥粉光，毛孔細緻，表面摸起來光滑，不利貼磚咬合。

▲ 局部牆面未做細緻收邊修飾，刻意鑿洞掛畫，製造視覺張力。

▲ 壁面鑿洞打毛，直接油漆成造型牆。

老公寓· 東西混搭

BELLUS INN
奢華衝突美令人玩味

√ 一房一風格，玩創意、拼主題，區隔市場

√ 室內設計工作室兼民宿型態，用風格區分空間機能

√ 色彩定調大膽鮮豔，創新材質使用方法

√ 強化吸音、隔音設計，改善老宅變民宿的先天缺陷

Information

電　　話		06-2211889
地　　址		台南市北區臨安路二段 14 號
網　　址		www.bellusinn.com
基地面積		115 坪以上
類　　型		4 層樓公寓，屋齡近 40 年，2 樓為室內設計工作室，3 到 4 樓改建民宿，共 5 間房
室內設計		Bellus 室內設計
預　　算		500 萬以上
維護成本		有，但沒有細算過

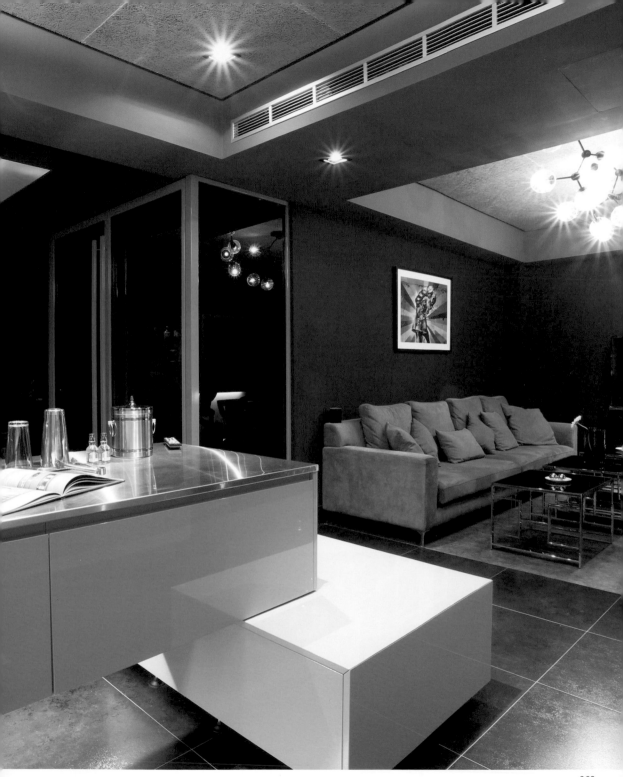

▲ 位於二樓的接待交誼廳，利用暖色調裝潢與飾品，呈現出家的溫馨，隔壁是 BELLUS INN 設計工作室。

工作室兼民宿
替主理人媽媽的老公寓回春

其實，很多人都對旅館名稱「BELLUS」感到好奇，這是源自於古拉丁文，有美麗的之意，也衍伸出變得更美好的意思，BELLUS INN 的設計也以這樣的精神來發揮。民宿坐落在鄰近花園夜市的臨安路上，外觀樸實卻充滿時代氛圍的舊宅邸，內藏著風格超狂的旅宿空間。

BELLUS INN 的兩位老闆有鑑於台南日益蓬勃的觀光產業，幾年前接手媽媽原本已經荒廢的老透天公寓，改造成二樓當室內設計工作室，其他樓層直接作為民宿使用。而工作室和民宿的複合共享經營空間，一邊呈現東方味，看起來冷靜、理性，另一側以原有的復古壁面搭配帶有東方風情的圖騰作為串接，東西交錯的華麗古典風情，反讓入住旅客產生好奇，兩位老闆有時也會和旅客交流，讓大家更為了解整體設計的理念。

在滿是懷舊氣息的台南街廓，BELLUS INN 的出現，意外替瀰漫歷史感的旅行時光，添了一筆小小驚喜。

▲ BELLUS INN 的 logo 設計，以「家」的概念出發，而家的基本組成符號是燈、沙發、人。
▶ 二樓的東方紅屏風權當界線，區隔室內設計工作室和民宿接待廳，兩邊的風格迥異。

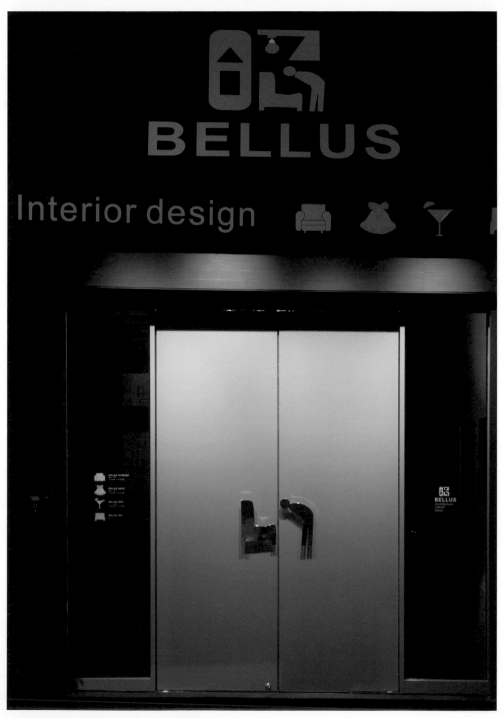

▲ BELLUS INN 本身是室內設計公司，將部分樓層劃分出來當民宿。

風格跳 tone 對比
華麗主題房令人難抗拒

BELLUS INN 的設計充滿奇思異想，每個房間的設計都有自己獨特的風味。旅宿的動線就從二樓開始，二樓一半切割成工作室，另一半含廚房和沙發區的空間，則規劃成旅宿的交誼廳，以屏風作為分界，從一樓往上，可以看到紅、橘、綠、藍及紫等各種主視覺色彩的客房。讓旅客可按自己心情和氣氛，選擇喜愛的房型。

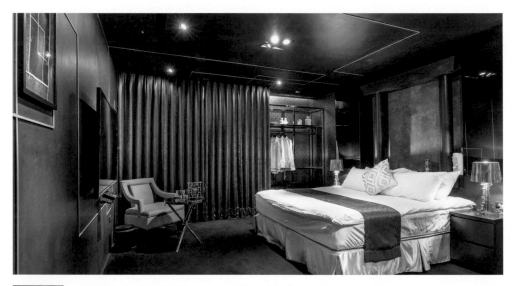

特色 1　　色彩大膽奔放　一房一特色

每一房型設計截然不同，但唯一共通點是用色飽滿又大膽，利用色彩或材質維繫著彼此的關聯性，給人留下強烈的視覺效果。除了大眾接受度高的工業風，其中更有充滿古典奢華感的「金絲啡」、瀰漫科幻前衛的「銀角」房，這兩大主題房型設計亦獲得亞洲設計獎的肯定，吸引許多對設計有興趣的旅客前來入住。

特色 2　古典花卉風　向女性旅客招手

BELLUS INN 的客房設計並非一次拍板定案，部分隨著市場潮流做些許更動。好比原在三樓的古典風雙人房，主吸引 20 到 35 歲年輕人，隨營運漸上軌道，對市場掌握度較熟悉後，調整裝修，改打專為女性設計的花卉風格，將廁所改建，新增浴缸，臥房壁面貼花卉圖騰壁紙，保留原來的古典線板收邊，擁有特定客層高人氣。

FUN 周邊小趣

循著古城味漫步台南輕旅行

BELLUS INN 位於台南市市區中心，從民宿出發到台南人氣景點皆十分接近，必去的花園夜市、近年興起的正興街、小吃出名的國華街、體驗台南夜晚風情的海安路神農街、府城古蹟赤崁樓、天壇、大天后宮等地點，以上騎車皆只要 5 分鐘內即可抵達，安平老街、林默娘公園、古蹟億載金城、安平古堡，僅 10 分車程！周遭濃厚的懷舊氣氛，也讓漫步台南多了一分文青味。

MVRDV 規劃河樂廣場　走路就到

才剛於 2020 年開幕的河樂廣場，本為中國城舊址，曾是台南重要商圈之一，經荷蘭建築團隊 MVRDV 規劃，以城市潟湖概念，重新設計成親水公園，如今是台南新人氣打卡地點，無論賞夜景或看夕陽，各有特色，慢慢從民宿走過去，也稍 10 來分鐘可達。

革新建材用途
再造複合式民宿華麗生命

BELLUS INN 本打算室內安裝電梯，後念及結構需補強，以及坪效使用打折等因素，暫且維持現狀。翻新老屋成民宿，當務之急是，每間房的衛生設備和冷熱水供給量需全盤規劃新管線，特別老房子的水壓不穩，管線換新時，得一併解決。

更為了讓大家知道複合經營的 BELLUS INN 和室內設計有關，同時讓旅客住宿體驗別於市場，設計師巧妙利用本業優勢，滿滿實驗精神，不斷嘗試，翻新了建材使用手法。

如同「金絲啡」房型，最初以金絲啡大理石為靈感核心，整個空間既視感有如被切割狀，從天花板到床沿甚至地毯，在金色華麗素材下，呈現對稱均勻俐落姿態。BELLUS INN 每間主題房都充滿主理人小巧心思。

▲ 電梯常見的金屬刷紋材質變壁板。

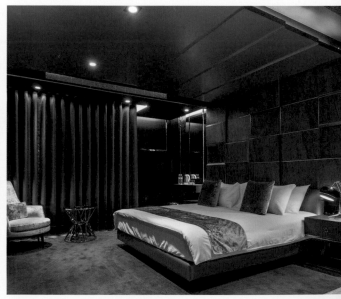

▲「金絲啡」如其名，從裡到內，走奢華路線。

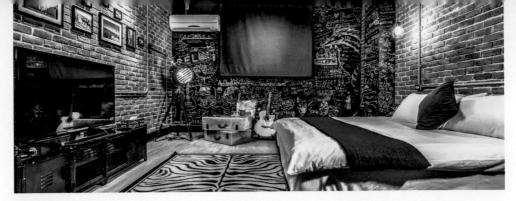

筆記 1　輕鋼架保留 + 減少色彩用量　小坪數空間也有放大感

雖然 BELLUS INN 用色強調大膽鮮豔，然而客房空間坪數較小，加上挑高限制下，搶眼色彩面積過大，容易感受到壓迫感，反之，壓低色彩用量，可以製造視覺放大效果。除此，在工業風主題房，符合主題，保留房子當初的輕鋼架，重新整理，管線包含電燈與冷氣空調在內，全走明管，紅磚和黑板牆塗鴉，在在凸顯主題。

設計 POINT

空間配色可從主色、次色和點綴色著手，無色系如灰、白、裸色系當主色，是最安全。另外可和風格一起討論，以常見的設計風格為例。

√ 異國風主題強烈 vs. 主色彩度強

√ 波希米亞 vs. 跳色點綴吸睛

√ 現代極簡 vs. 對比點綴

√ 自然北歐 vs. 無色打底搭配協調性次色

旅店或民宿求新鮮感，配色可以選擇大膽誇張，不過要想住得舒適，參考無色或裸色系當主色，加入低彩度、高明度，以協調配色處理，或局部點綴，會較平衡些。

▲ 從色輪找基本配色關鍵，想要跳色點綴，從選擇的顏色，直線點選相對色便是。

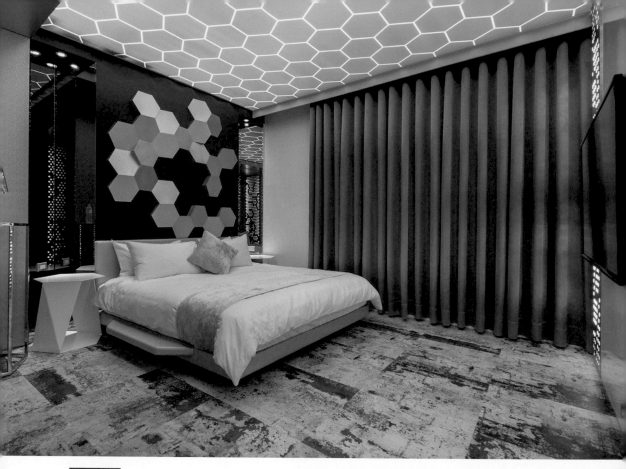

翻轉材質用法 + 強化隔音　提升民宿住宿品質

BELLUS INN 設計最大魅力在於,把想像不到的素材翻轉成空間創意。像是女鞋用的絲面布料,設計師拿它來做壁面包覆材,據說廠商從未試過如此大面積的布料貼材,試過好幾次失敗後,才宣告成功。甚至是電梯常見的金屬刷紋材質,設計師將它變成浴室隔間。不過老房子隔音效果較差,為民宿住宿品質,天花板加作吸音牆,新建的隔間可選擇隔音門加強房間隔音。

設計
POINT

透過下列裝修法，可以有效抑制噪音干擾，提升生活品質。

① 氣密窗＋隔音門：

室內噪音絕大多數從門窗來，當窗戶玻璃和窗框緊密度不足，產生縫隙，當大門安裝不當或選用材質不具有隔音效果時，很容易將室外的車水馬龍聲音帶入室內。

所以安裝氣密窗可杜絕外界不良音頻，除此大門選用鋼板材質，內塞嵌吸音棉，可預防空心鋼板引起聲音共振，達到降噪作用。

② 天花板隔音：

通常天花板工程是釘 T 字吊筋下角料，再封矽酸鈣板，但為了防止樓上走路或拖行物品聲音過大，尤其遇到建築物樓板較薄時，聲音傳遞更明顯，故可在天花板角料和樓板之間，諸如加裝吸音棉、玻璃棉等隔音材，再行封板作業，有效緩減噪音干擾。

▲ 鋪設地毯、窗簾等布料製品，有助吸收聲音降噪。

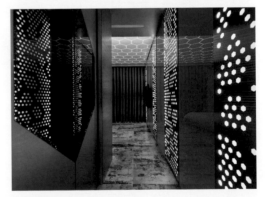

▲ 壁面加點飾品，或木作層板包覆吸音棉比裸牆更少噪音干擾。

③ 地毯窗簾織品：

布料織品多少有些吸音效果，可鋪設地毯，窗簾織品選擇較有厚度、絨布類材質，阻絕些聲音。若想效果加乘，木地板搭配地毯，更佳。

STOP 6
自地自建·
極簡派

玉田墅
田中央的柯比意

√ 四面開窗方位和尺寸大小，考慮在地天氣和周邊環境

√ 使用在地建材，如外牆扺石子等，合乎蘭陽在地特色

√ 結構量體堆疊，製造露台、屋簷，好適應宜蘭多雨潮
　濕天氣

Information

電　　話｜0909-332998

地　　址｜宜蘭縣礁溪鄉玉田村玉田一路 95 號

網　　址｜www.yutian-house.com

基地面積｜154.81 平方米，總坪數約 486.92 平方米

類　　型｜購地自建，客廳、廚房、玄關、娛樂室，2 至 3
　　　　　樓客房、休憩區，另有戶外兒童戲水池、烤肉
　　　　　區、大草坪

建築設計、室內設計｜謝子良建築師

預　　算｜土地 500 萬、建築 1500 萬、室內裝修 1000 萬

維護成本｜未計算

｜**圖片提供**｜玉田墅、謝子良建築師　　｜**攝影**｜張業銘

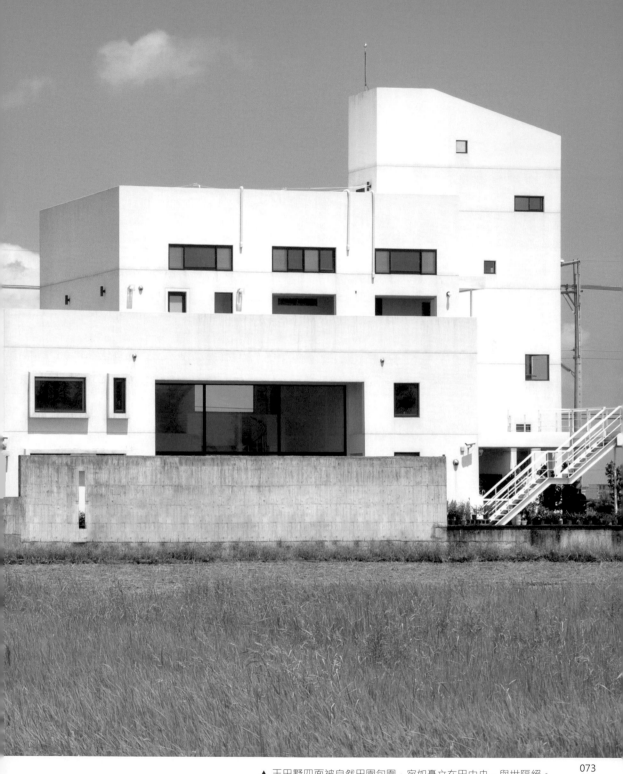

▲ 玉田墅四面被自然田園包圍，宛如矗立在田中央，與世隔絕。

兩任屋主
實現不同的圓夢理想

宜蘭礁溪的玉田村，放眼望去是一望無際的翠綠稻田，隨著農耕，常有成群的白鷺鷥停在田園間休憩，天氣好時還可眺望外海的龜山島，宛如世外桃源。如此美景令時任雲林科技大學副教授的建築師謝子良，決定在此興建一棟符合在地特色的民宿— 玉田墅。

謝建築師花了近 9 個月時間找尋基地，最後才落腳於此。玉田墅現址北方有 2 米灌溉溝渠形成天然防護，東西向又可各留設約 50 米空地，南向農地已有既成農舍緊鄰道路，形成永久空地，位居中央的民宿四個方向都有良好視野，具有相當優勢。

然而幾年後，建築師因得離開宜蘭到外地工作，無法兼顧民宿經營，決定對外轉售玉田墅，因緣際會下由現任主人接手經營。現任屋主阿海，本身是香港人，原本從事廣告業務，某一

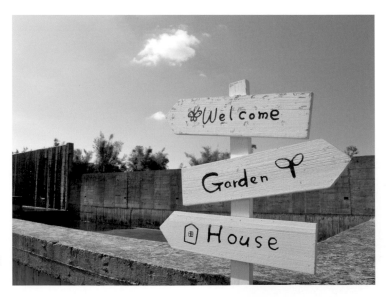

▶ 玉田墅手作感指標，向
旅人緩緩招手。

天突然覺得人生不應該只有上班賺錢，便想起自己心心念念在台灣開民宿的夢想，決定付諸行動。他和合作夥伴 Woody 多次利用來台旅遊空檔物色房子，因緣際會下參觀了有完整配備設施的玉田墅，終於決定買下經營。

兩任屋主雖然因為不同的機緣開始經營民宿，但對民宿、宜蘭的熱愛是相同的，更希望透過民宿的服務，滿足旅人的入住希望。

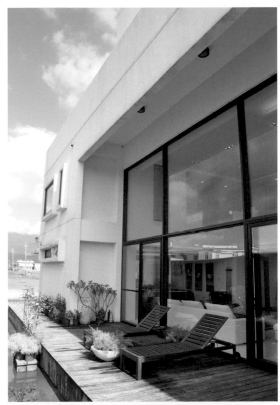

▶一樓戶外棧台設有躺椅，旁邊即為景觀戲水池，一到夏天，可踩水消暑。
▼四周靜謐的夜晚，點上燈火後的玉田墅，又有不同風情面貌。

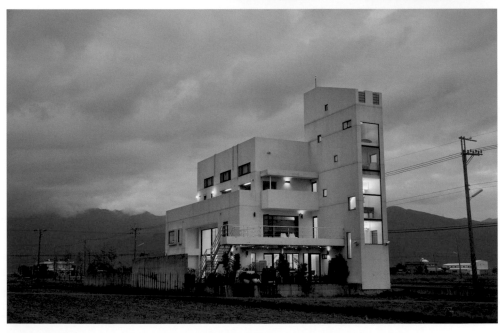

與自然共生
感受蘭陽在地風情

以在地為名的玉田墅，當初在規劃時就考量到要符合宜蘭在地特色。依不同面向條件設計適當開窗，絲毫不浪費任何一個欣賞蘭陽平原四季美景機會，更要讓旅客們可在此放鬆，增設不少戶外設施，滿足各客群需求。

特色 1　四面可見白鷺鷥嬉戲田間
開窗設計另有吉祥寓意

因為周遭被農田圍繞，無論是播種插秧、稻禾秋垂，四季農田變化各有千秋，且在春分時刻，農家翻土預備耕種時，隨處可見成群的白鷺鷥與農機相鄰成趣。為欣賞這番美景，當初建築師盡可能四面開窗，窗戶高度位置避開了路邊電線桿，儘量取得最好視野。甚至在建築中安插吉祥寓意，例如玄關入口有 5 個直立窗象徵五福臨門，樓梯兩側各有 10 個大小各異的門窗代表十全十美。

特色2 免費英式早餐下午茶　萌寵明星接待員超療癒

在玉田墅可以享受愜意自在的度假時光，民宿主人阿海替入住旅客準備豐富的下午茶餐點，可免費享用，就連早餐也是走「好客」路線，格外澎湃，不同其他民宿只是簡單備料。阿海更有個人氣活招牌 — 白糖糕（西高地白梗犬），個性溫馴常和客人打成一片，可說是玉田墅明星接待員。但若有對動物過敏者，可事先告知，阿海也會配合需求，做適度安排。

FUN 周邊小趣

都會近郊小確幸

宜蘭的旅遊資源十分豐富，涵蓋人文與自然風情，假日想暫時告別都會緊張節奏，又不想奔離太遠，宜蘭往往是度假第一選擇。

室內外娛樂設施多　宅在民宿也好玩

由於常有親子客層，以及包棟的需求，玉田墅在室內外都設計了許多娛樂元素。例如戶外有戲水池、烤肉區，屋內大廳擺放撞球台，樓梯轉角處空間也有設置桌上型足球台，有些房間更是充滿童趣，格外受到親子客層歡迎。

在地建材、量體堆疊法
把蘭陽平原的雨變美麗

宜蘭的氣候多雨潮濕，這對建築物和室內裝修有一定影響與限制，所以玉田墅從興建一開始，使用在地建材抗潮濕，堆疊建物量體製造屋簷露台空間，反轉宜蘭天氣劣勢成設計特色。即使下雨，度假也不掃興。

筆記 1　黃金比例旋轉梯　柯比意建築散步道

建築坐北朝南，整體造型以量體堆疊而成，形成多處平台、露台及屋簷，包括水幕牆前下午茶的空間以及後院烤肉的空間等，讓細雨紛飛的時節仍能在戶外活動。在玉田墅建築內外，設置許多樓梯，兩座戶外梯，一個連接一樓與二樓平台，另一個則連通二樓室內挑空平台與三樓戶外平台，東邊還有直通樓梯，室內有如黃金比例打造的旋轉梯（螺旋梯），垂直水平交錯的樓梯動線，形成一個有趣連結，是設計師想讓房客感受「自由遊走」的空間體驗，更呼應建築大師柯比意所提「建築的散步道」觀念。

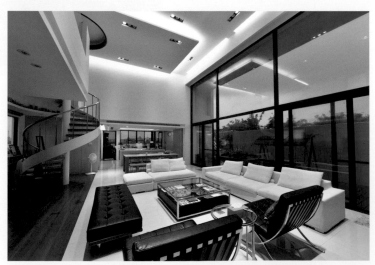

設計
POINT

旋轉樓梯，又可稱作螺旋梯，相較直形樓梯運用線性設計樓梯踏面，串聯上下樓層，旋轉梯則倚靠一中心軸立柱，垂直貫穿天地，樓梯踏板隨中心軸旋轉而上。但這類樓梯並非人人家中可安裝。

√ **節省空間**：比起直形樓梯，特別是圓形旋轉梯只用中心軸設計樓梯踏板，縮短樓梯佔比，可節省空間，讓室內設計有其他發揮。

√ **適合挑高樓層**：室內樓高超過 4 米以上，較建議採用，旋轉梯使用的是垂直空間，高度不足，效果較不易彰顯。

√ **家有老幼不宜**：旋轉梯的踏板，因是隨著中心軸旋轉設計，離軸心愈遠的，踏板較寬，靠近軸心的踏板寬度則較窄，不容易踩穩，對家中有年長者或幼童來說，走動較有安全顧慮。

▲ 旋轉梯的中心軸、龍骨、欄杆等，材質多為鋼構，求其堅固性踏板可依設計換作強化玻璃、鋼面材質或木造。

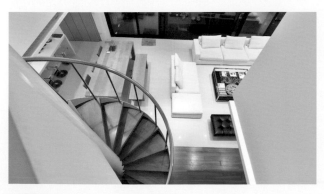

▲ 旋轉梯可節省樓梯在室內的空間佔比。

小知識 · 黃金比例

旋轉梯由上往下俯瞰，層層樓梯踏板形呈螺旋狀，宛如鸚鵡螺的螺旋，有著黃金比例。所謂的黃金比例是從數學公式來，是一常數，數值 1：1.6，有嚴格的比例界定，建築、室內設計拿它當參考，人的審美依據也從這來。

冬天是宜蘭的雨季，每天大雨小雨已成在地人日常，尤其東北季風來到，受風面的雨勢，更令人咋舌，颱風季更無二話。故設計師打造玉田墅時，除了北半球亞熱帶氣候應有的坐北朝南原則，客廳大面落地窗及窗外 2 米深遮簷朝向南側，夏天可擋烈日。

而颱風侵襲宜蘭路徑多以東南往西北方向進行，加上以逆時鐘旋轉，東北側受鋒面特別強烈，所以亦有減少風害的考量。再者，這裡的落地窗全設計在逆風面，所以較不怕強風襲擊，加上門窗框施工紮實緊密，不怕雨水滲漏。

縱向剖面圖

立面圖

西向立面圖　　北向立面圖

東向立面圖　　南向立面圖

設計
POINT

宜蘭不僅潮濕多雨，民宿位置距離海邊不遠，吹拂的風帶有鹽份，其實容易侵蝕金屬，相對讓窗戶邊框有生鏽風險，得時不時保養。外加強風吹襲，長時間下來，受風面的窗容易產生撓曲，進而產生滲水、積水現象。

裝修常見逢下大雨就會有雨水從窗邊滲入室內，可能的原因有：

√ 鋁窗軌道排水孔堵塞：鋁窗會積水就在於它的軌道，軌道排水孔未定期清理落葉灰塵，在迎風受雨面的窗，一堵塞，下雨便會積水。

√ 窗框和 RC 接面矽利康有毀損：立窗框時，泥作牆面和窗樘接合處，矽利康沒有確實填縫，打水路沒做到位，又或老屋結構受損，矽利康萎縮，雨水從隙縫滲入室內。

√ 玻璃和窗產生撓曲：在迎風面的開窗面積太大，玻璃跟著變厚重，像是落地窗，玻璃和窗框易因大風壓產生撓曲變形，導致縫隙愈撐愈大。颱風大雨一來，室內跟著溼答答。

▲ 在迎風面的開窗，特別是推開窗，通常建議在強風大雨時，可以闔上，避免大雨灌入。

▲ 鋁窗軌道排水孔堆積過多雜物，當雨下太大很容易積水。圖僅示意。（圖／名匠鋁窗工藝 左大鈞）

▲ 打水路要做到位，避免雨水從縫隙滲入室內。圖僅示意。（圖／名匠鋁窗工藝 左大鈞）

比歐緻居
住在城市美術館

√ 一層一藝術主題與使用元素，邀請藝術家合作

√ 考量身障使用者，加強無障礙房型設計

√ 客房家具、置物櫃採一體成型設計，節省空間

√ 設計元素呼應高雄城市意象

Information

電　　話	07-2817900
地　　址	高雄市新興區中山一路 14 - 26 號
網　　址	www.briohotel.com
基地面積	89 坪
類　　型	新建電梯大樓，1 樓為 CHECK OUT 櫃台，3 至 13 樓為房間，14 樓為會議室、酒吧、餐廳
室內設計	築澄室內設計公司　蘇雅玲設計總監
預　　算	不公開
維護成本	不公開

|圖片提供| 比歐緻居

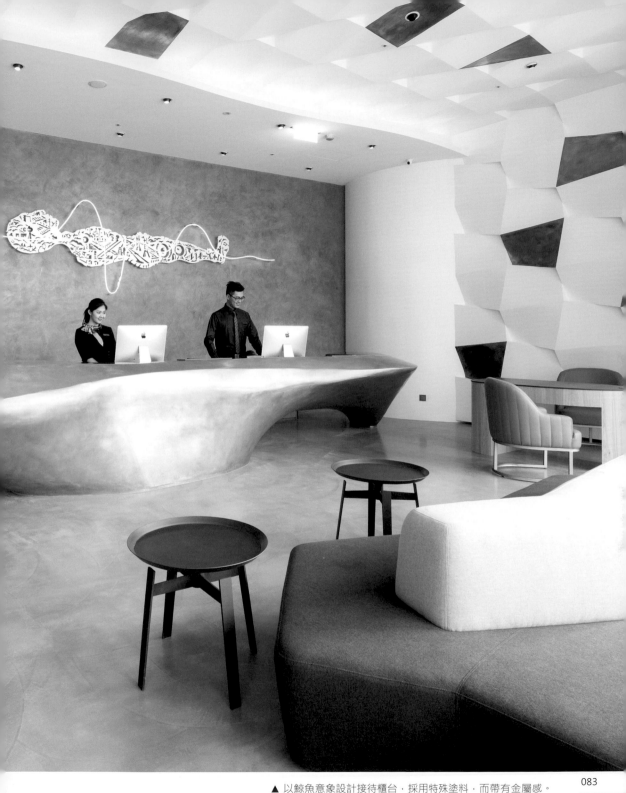

▲ 以鯨魚意象設計接待櫃台，採用特殊塗料，而帶有金屬感。

外在時尚內在藝文
跳動的城市綠洲

因曾在國外求學、生活的經驗,比歐緻居創辦人孫偉清與林佑珊夫妻抱持返鄉創業與貢獻所長的理想,集合在室內設計、平面設計、餐飲廚藝、調酒文化、服務業等各行各業的專業,前後歷時 4 年時間打造「比歐緻居」。希望在高雄這座繁忙城市中,增添一座讓人身心能夠放鬆的旅宿空間。

地點就在高雄中央公園附近,這兒擁有連排綠蔭,鬱鬱蔥蔥的景象相對這座酷熱的城市,格外讓人心動嚮往。再加上比歐緻居新穎時尚的外觀,格外引人目光,無論是室內和藝術家跨界的精緻設計,還是外部環境引進自然綠地造景,從推開木門的一剎那,希望帶給大家的是一座城市綠洲 — 不僅是讓人休息的旅店,更是一座用藝術妝點的小型藝術空間。

▶ 放在 6 樓梯廳的圈圈椅,狀似豆芽,是藝術家任大賢作品。

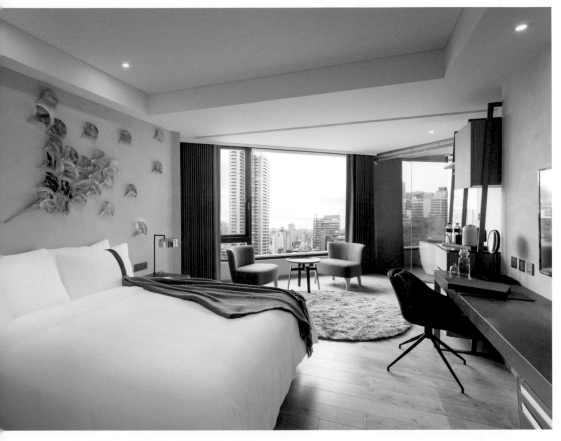

▲ 每層樓的客房設計都由不同藝術家操刀。

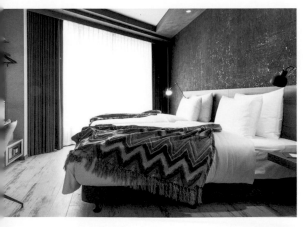

▲ 客房主牆軟木塞金箔壁紙，塑造傳統工業城市的
時代氛圍感。

▲ 壁板是錫做成的金屬板，繁複的古典花紋圖騰紋
在光影照映下，格外高雅。

結合職人精神
一層樓一藝術主題

柔和的音樂與燈光效果，可以讓旅人放鬆；客房內的家具擺設則盡量採用新元素，帶給眾人五感驚喜，創辦人深信住飯店該充滿趣味，所以要在旅店裡製造「有趣」，每層樓根據主題訴求，找尋合適的藝術家共同合作，展現飯店一致品味。

▲比歐緻居洋溢著獨特的藝術氣息，還為各樓層主題，特別訂製設計地毯。

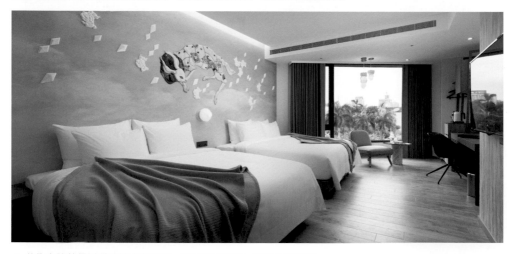

▲ 藝術家陳芍伊以愛麗絲夢遊仙境，利用陶瓷創作，設計五樓客房。

特色1　藝術家匠心創意　一樓秀一主設計風

許多旅店都會引入藝術創作作裝飾，但比歐緻居的藝術設計等安排，更巧妙結合在地化的城市印象。例如櫃台，請來以剪紙轉換為空間裝置型態的藝術家吳耿禎，運用金屬帶來的工業形象，搭配流動的天花板線條，傳達海洋城市高雄的特色。吳耿禎也在點心吧台上方創作了一個「霓虹 NO.5 宇宙漂流」作品，傳達上世紀多彩的夜生活休閒文化。

特色2　一層一主素材　入住飯店像逛藝文展

每層樓有不同藝術家設計房型和主題風格，藝術家陳芍伊擔當的五樓，以愛麗絲夢遊仙境為主題，全用上她擅長的陶瓷。六樓電梯門一打開，可看到螺絲釘組成的數字「6」，用金屬象徵工業元素，轉至八樓，換成「墨」當素材主角，客房主牆橫長幅的水墨訂製壁紙，流露書香淡雅氣質。

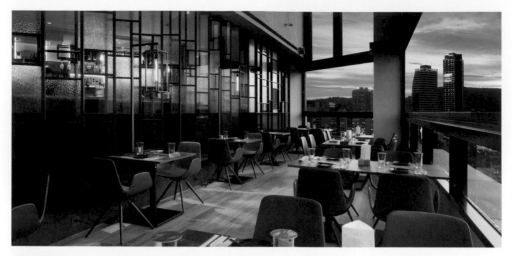

特色3 高樓景觀餐廳 眺望高雄夜景

位於頂樓的眺吧餐酒館，一邊品嘗由摘星廚藝總監運用地方食材變化各式創意料理，滿足味蕾，一邊欣賞高雄美景，滿足視覺饗宴，尤其夕陽緩緩西下，夜晚星月滿空，推開餐廳落地折疊玻璃窗，室內和戶外露台連成一片，欣賞的景色更是別有感觸。在這裡不僅提供美食佳餚，夜晚一過 9 點 30，化身酒吧，喝杯調酒，讓身心靈徹底放鬆。

FUN 周邊小趣

解放五感的南國散策

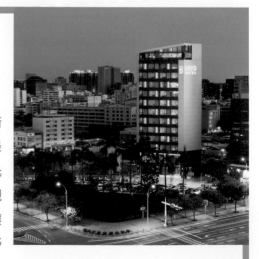

比歐緻居猶如可供旅人休憩的「美術館」。緊挨著中央公園，彷彿將公園綠地納入腹地，周邊又是高雄市知名觀光景點，城市光廊、新崛江商圈、六合觀光夜市、愛河等。鬧中取靜的位置，讓旅人既可奔赴南國熱鬧的氣息，又能舒適地享受旅途的浪漫步行。

木作、鐵件、永續材
打造高雄工業城在地化意象

比歐緻居盈溢時尚感中帶著一股都會休閒風，這是因為創辦人希望營造出一種令人感到新奇的體驗，因此，每一個樓層都有不同風格。例如五樓以陶瓷為主，六樓則是金屬圈，不同素材之間看似隨意其實又互相呼應，希望能夠帶出高雄工業城的在地化意象。

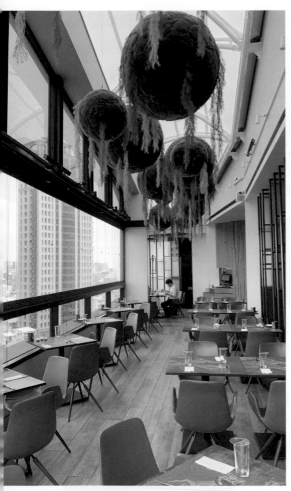

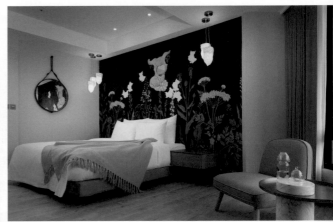

▲ 藝術家陳芍伊運用陶瓷替客房妝點。

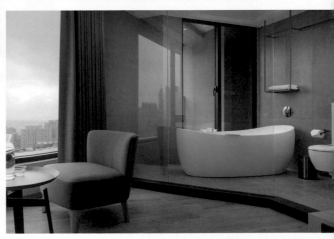

▲ 景觀餐廳高挑天花，垂掛數顆巨型植生球，彼此高度錯落，在這用餐，宛如置身迷幻森林。

▲ 高樓層客房衛浴設備安排在「景觀」區，可邊泡澡邊欣賞美景。

筆記 2　壁掛馬桶美化衛浴空間　無障礙客房通用設計

求美型修飾空間，現在不少人選擇衛浴裝壁掛或埋壁式馬桶，將馬桶水箱隱形裝飾，比歐緻居部分選用埋壁式馬桶，有的則是造型陶瓷水箱，琢磨出精緻的生活品味。除此，針對無障礙客房內的衛浴措施，不僅符合法規加寬空間與應有的扶手設備，同時架設置物金屬架，統一收納沐浴乳、毛巾、浴巾等備品，宛如展示櫃，這樣一來，也顧及到無障礙浴室的設計美感，兼顧到飯店推崇的品味。

設計
POINT

根據內政部的「建築技術規則」提到旅店客房數在 16 間以上的，需設置無障礙房，16 到 100 間要有 1 間，每 100 間客房得再規劃 1 間。至於無障礙客房裡需要什麼呢，特別是浴室空間。

√ 無障礙客房的浴室門寬至少要 80 cm 以上，方便輪椅進出。

√ 浴室門以拉門為主，不得使用推門，避免影響輪椅行進。

√ 浴室拉門門把應降低高度，離地約 70 至 80 cm。

√ 馬桶前緣空間要淨空，方便輪椅移動。

√ 馬桶和淋浴間要設置雙向低扶手，讓使用者有支撐點可抓握，便於挪移，另配置無障礙沐浴椅。

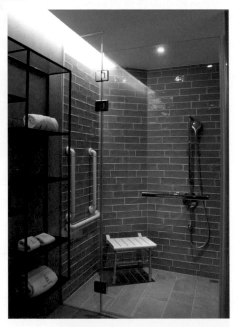

▲ 淋浴間也要安裝低扶手，以及好收納的折疊椅，不只提供身障者，若有高齡長者，也好使用，避免在浴室滑道發生意外。

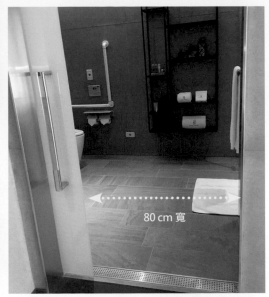

80 cm 寬

▲ 浴室門採拉門設計,門寬至少 80cm,門把也降低,讓行動不便者好移動。

√ 洗臉盆離地高度落在 80 到 70 cm,臉盆加裝
　扶手。
√ 浴室內需安裝緊急求救鈴。

不只是無障礙設計,考慮到高齡長者、幼弱孩
童,現在的空間規劃更青睞「通用設計」。這
是指設計不應為了做無障礙而做無障礙設施,
卻間接影響到其他人的使用權,而是要找出大
家可以使用、通用的設計手法。

好比房內的桌椅擺設,不因只顧慮行動不便者
推輪椅時會撞到,幼小孩童亦有撞擊桌角尖銳
物風險,甚至是浴室內的扶手設計,不是只顧
慮到身障者的低扶手高度,也該設想年長者需
求,規劃出有直向與橫向設計的扶手設備。

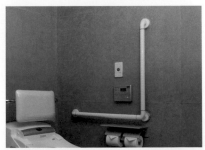

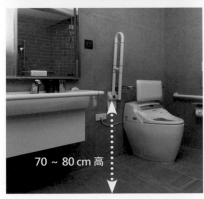

70 ~ 80 cm 高

▲ 根據法規,無障礙浴室的扶手高度有
其限制,緊急鈴亦有制式設置規範。

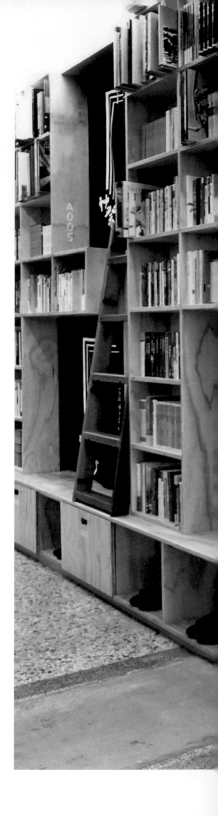

書店·
文人風

艸祭 Book inn
就著府城書香伴好眠

√ 書櫃靠牆頂天,讓出最大走道空間動線放椅具

√ 背包客床整合書櫃,訂製 100 X 200 cm 尺寸床墊

√ 40 年老屋重拉管線,原衛浴從中央位置往後挪

√ 保留原草祭二手書店樣貌,低度裝修改造青年旅宿

Information

電 話	06-2222909	
地 址	台南市中西區南門路 71 號	
網 址	www.caoji.com.tw	
基地面積	30 坪	
類 型	40 年老屋,1 樓保留書店格局,2 至 4 樓改為青旅	
預 算	1,700 萬	
維護成本	不公開	

|圖片提供| 艸祭

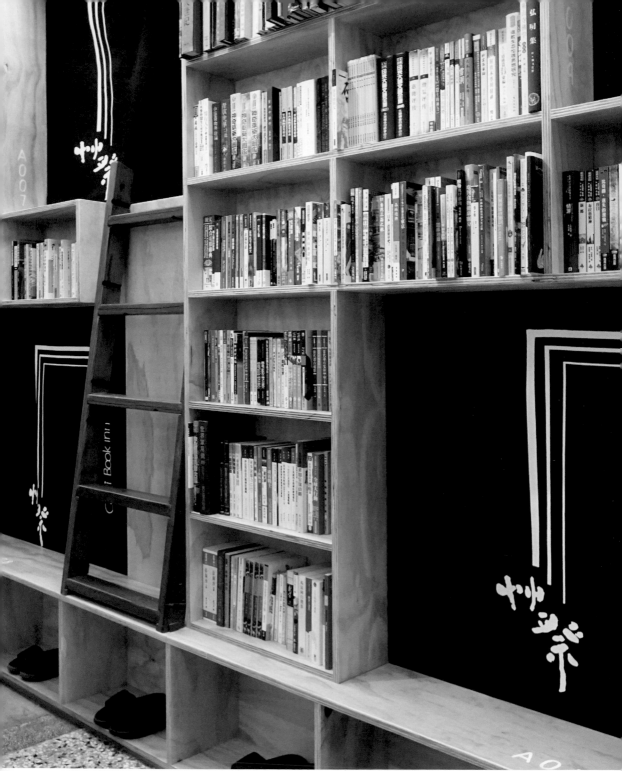

▲ 與書共枕眠是艸祭旅宿的招牌特色。

二手書店再出發
愛書人的歇腳站

曾經一提到台南的文青景點，草祭二手書店絕對是許多人對台南的難忘回憶之一，藏身在孔廟商圈附近的老房子裡，草祭充滿個性的文青氣息，也成了很多愛書人的聚集地。然而，儘管富享盛名，二手書店的經營畢竟不易，老字號二手書店在 2017 年 4 月終於宣告走入歷史，讓不少愛書人為之扼腕。好在，草祭又回來了，雖然不再是二手書店，但曾經的書香並未改變，還多了一個讓旅人歇腳的空間，轉換成艸祭 Book inn（以下簡稱艸祭）以嶄新姿態重新出發。

同樣是愛書人的老闆 Emily 和先生把草祭二手書店頂下後，仍然保留原先大量的藏書，並把空間重新規劃為青年旅店。一樓仍舊是書迷熟悉的書店格局，以及樸鼻的檜木香氣，引領人彷彿回到草祭舊時的氣氛，二到四樓則變身為艸祭。讓愛書的人終於有個好理由，可以讓自己窩在這一整天，沉浸在書香中，甚至享受被書包圍，在書香中睡著，又在書香中醒來的日子。所謂書中自有黃金屋，勘比如此吧。

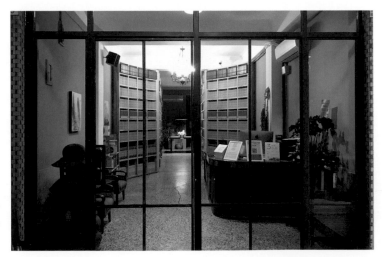

▶ 一樓仍維持原來二手書店樣貌，雖沒有販售書籍，仍可自由參觀。

▲ 可當藝術、活動展演空間的樓板裸露，看得到鋼筋結構，意外和現場陳列撞擊趣味火花。

▲ 艸祭膠囊客房以日式捲簾取代一般拉簾設計，據說可減少噪音，下方則是收納置物櫃。

◀ 一樓空間對外開放，即便沒有入住，也能來這喝咖啡閱讀，享受一整天府城悠哉時光。

24 小時與書為伍
是書房也是睡房

有別於其他青年旅店，很多客人是把青年旅店初體驗獻給艸祭 Book inn，甚至還有從台南專程跑來住一晚的人。會有這樣大的吸引力，Emily 認為艸祭書香味絕對是最吸引人的一點，在旋身都是書櫃的「書房」內就寢，體驗極為特別，再來就是他們特別在乎「使用者體驗」，希望讓大家住得舒適之外，更能讓旅人感受到一股人與人之間的溫度。

特色 1　書櫃臥床二合一　隨手拿書共枕眠

在艸祭，什麼沒有，就是書最多。把書賦予雙重意義，是閱讀的精神食糧，更兼具裝飾角色。位在二樓可男女混住的背包客「書房」，堪稱艸祭最大亮點，「書房」的設計，真的就像書房，臥床和書櫃結合成一體，就寢前，可隨手翻閱架上書冊。另規劃 2 人、4 人與 6 人房，主要提供女性團客入住。

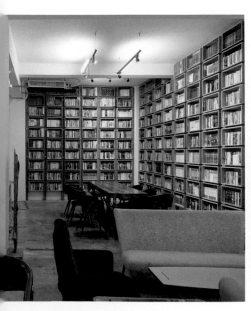

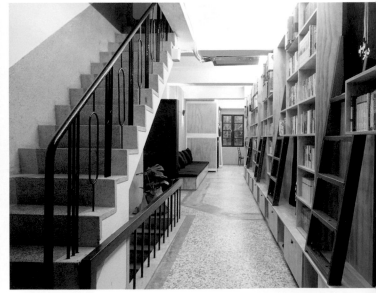

特色2 頂樓玻璃屋 邀朋友一起談心賞月

繼承原來的草祭空間,也將所在位置的連動老房子其他部分給承租下來,Emily 有感青年旅店需要更多交流的空間,所以草祭把頂樓重新改建,設計成玻璃屋。不僅有效區隔不同使用空間,也讓老屋改建多了一種新氣象,戶外露台的大張桌椅,可和一起遊台南的好朋友們,在此談天說地欣賞府城夜景。

FUN 周邊小趣

知性府城文青小旅行的起點

位於孔廟商圈的草祭 Book inn,周邊景點多,孔廟就在斜對面,步行幾分鐘可到,其他如大南門、台南市美術館、國立台灣文學館、延平郡王祠、台南林百貨等,交通亦相當便捷,商圈濃厚的文學藝術氣息,也和旅店本身的氣質完全符合,很適合作為一趟文青風小旅行的起點。

人氣美食更不惶多讓,莉莉水果店、克林台包...向饕客招手,再拐個隔壁街就是友愛街,那裡還有新開幕的榕洋行餐酒館(2022 年 4 月開幕),白日夜晚各有府城的特殊遊法,待你來嘗鮮。

木香、書香、輕裝修
靠動線調配最佳背包客棧機能

不過度更動隔間配置的原則下，扣掉必須移位的衛浴，以輕裝修概念，艸祭將招牌特色 — 書，利用頂天書牆方式，往四周牆面定點擺設，讓出廊道、走動餘裕的舒適場域。包含人氣背包客書房亦是，書櫃的木作香、架上陳列的書紙香，讓住宿變得更有趣味性。

筆記 1　舊木材回收改建書架
　　　　床位高低錯落善用空間

視線所及的書櫃也好，甚至背包書房的樓梯，艸祭絕大部分採用舊回收木材，好比枕木，請木作師傅重新改造，塑造一股自然、帶點復古況味。艸祭的房型基本上為上下舖構造，特別是位在 2 樓的「書房」，考慮樑柱位置，無法讓每張床拉在同一水平線上，為不壓縮使用空間，訂製特別尺寸床位（100 x 200 cm），呈現高低錯落狀。除此，床和床板之間仍留有超過手掌寬度的空隙，方便住宿者收納隨手物品。

設計 POINT

艸祭運用不少木作裝修，一是書櫃牆，二是上下鋪構造的背包客房，以及結合書架型態的臥鋪房（書房），這裡的設計要點得留意結構的承重。

① 鐵件螺絲固定書櫃牆結構 層板厚度大於 18 mm

當書籍數量增加，重量也會倍增，書架若使用 18 mm 以下的系統板材支撐，尤其書架的寬度拉超過 30 cm 以上，很容易讓層板彎曲變形，故建議書架類的展示櫃層板選擇 6 分木芯板，或是改用 25 mm 厚的系統板材。

▲ 書房的書櫃層板，在結構和用料上，得將書的重量納入設計考量。

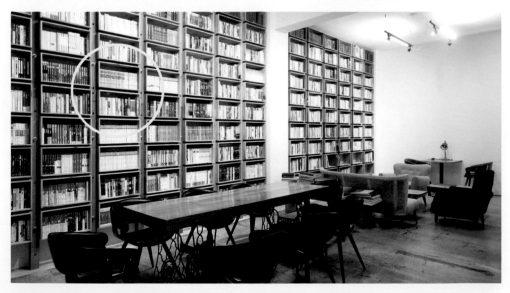

▲ 一整片書牆設計可看到層架的寬度並未拉太長，多格式處理減少層板彎曲變形，且櫃體還沿著主結構，螺絲打釘固定壁面，讓書牆更牢固。

亦可將書架層板內嵌鐵條，好強化載重能力，有些做法是採縮減法，將書架寬度縮小，好減少書的陳設量，可避免書架彎曲。另外，頂天地的書牆需固定於壁面，以防地震來襲搖晃震動或不小心碰撞，使整座書櫃倒塌，當書牆量體面積較大時，書櫃結構體搭配螺絲鐵件，加強整體穩固性。

② 上下舖底板支撐強化

上下舖床的設計要注意的是，上舖的床板結構安全性，單純只有四邊框與十字點支撐的床架，再放底板當床板，就怕可承受公斤數有限，長期下來會導致床板變形，甚至結構垮掉，故為了強化底板支撐力，一可使用 1 到 2 根鋼條來補強，二可將底板的橫向骨料增加，密度變高了，載重力也會跟著變高。

▲ 沿著書櫃結構體，每根支架至少要鎖上 3、4 支以上的螺絲鐵片，固定住大面積的木作書牆。

▲ 上下舖臥房要注意上舖的承重力，底板的結構可以骨料或搭配鋼條方式，加強穩固力。

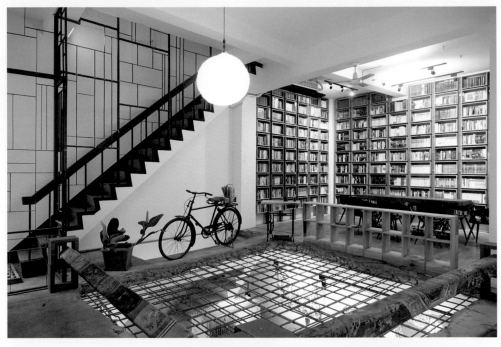

▲ 原草祭書店經典場景之一，也被完整保留下來，如今是藝文展覽空間，後方設有閱讀區。

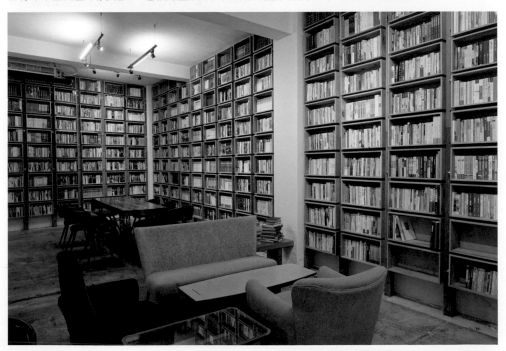

▲ 改裝成青旅後的艸祭，重調整公共空間的書櫃，直接頂到天花樑柱，讓大量體物件全靠牆擺設。

艸祭空間更動最大的，莫過於衛浴間，原本浴室是在格局的正中央，不利於改造成青旅經營使用，通盤考量整體需求，加上 40 年老屋管線勢必得更新，所以把衛浴全往後移，管線跟著重拉，改造成多間型淋浴與共用洗手間。但有意思的是，電路插座配置是走明管，線路藏在銀色鋁管中，整齊劃一拉線固定，就連衛浴間的洗手面槽和枱面，也不做包覆性設計，直接將枱面下方的備品置物空間裸露，好減少濕氣。

設計 POINT

前面有提過浴室或馬桶更改位置，管線得重拉外，還得重計算適當的洩水坡度和最佳的排水條件。而浴室是全區最潮濕的地方，其防水工程更不能馬虎，否則牆壁可是會長「香菇」。

① 壁面防水盡量到頂

浴室的壁面、地坪會在泥作工程做好粗底打底後，進行防水作業。預算高些，天地壁全塗防水，再次階些，壁面防水會做到頂。但絕大多數的作法，是壁磚高度貼到哪，防水便做到哪，甚至以淋浴花灑高度、可接觸到的範圍來評估防水高度。壁磚沒貼到的地方，可用防水油漆補強。

▲ 建議浴室壁面防水盡可能做到頂，圖僅示意。

② 排水與出水孔要強化防水

在排水孔和出水口位置周邊，容易有水分殘留，外加要銜接衛浴設備，容易因銜接密合不良，導處漏水積水，所以這裡的防水處理要加強，好一點的裝修會在給水排水孔周邊管線，鋪玻璃纖維網，增加防水密合度。

③ 不織布、玻璃纖維網加強防水

隨著房子屋齡久，偶有地震震動搖晃，空間天地壁的接合面產生拉扯，會逐漸產生空隙，導致做好的防水層跟著裂開，為避免水氣有機可乘，可在牆壁之間、壁面和地坪之間的接面處，鋪設不織布或玻璃纖維網當底層，讓接合處有拉扯彈性，再上防水漆，可有效防止水分從牆角地坪接面滲透。

▲ 浴室給排水孔周邊的防水要強化，避免日後滲漏水。圖僅示意。

▲ 浴室牆壁間的接合面，最好以玻璃纖維網或不織布來強化防水。圖僅示意。

④ 放水靜置測試

防水層待乾後，將整間浴室放水到可測試高度，靜置至少超過 24 小時，觀察水位有無下降，若有，防水再度補強，再度進行放水測試，直到完全沒問題，才會進行貼地壁磚作業。

▶ 浴室防水層乾後，要進行放水測試，才能知道防水工序有無到位。圖僅示意。

老厝 · 家設計

三道門建築文創旅店
三道文化風情

√ 全面換氣密窗，強化隔音功能

√ 保留較完整、大面積的磨石子地板，讓建築保有原始況味

√ 控制濕度，杜絕塵蟎與甲醛揮發，穩固住宿品質

√ 節能系統減少碳排量

Information

電　　話	06-2223088
地　　址	台南市中西區成功路 77 號
網　　址	www.3doorhotel.com.tw
基地面積	460 平方公尺，建築面積 1900 平方公尺
類　　型	買下屋齡 30 年的房子，變更營業項目（補習班→旅館）
室內設計	三頁樓建築團隊、設計總監洪馬克
預　　算	不公開
維護成本	不公開

|圖片提供| 三道門建築文創旅店

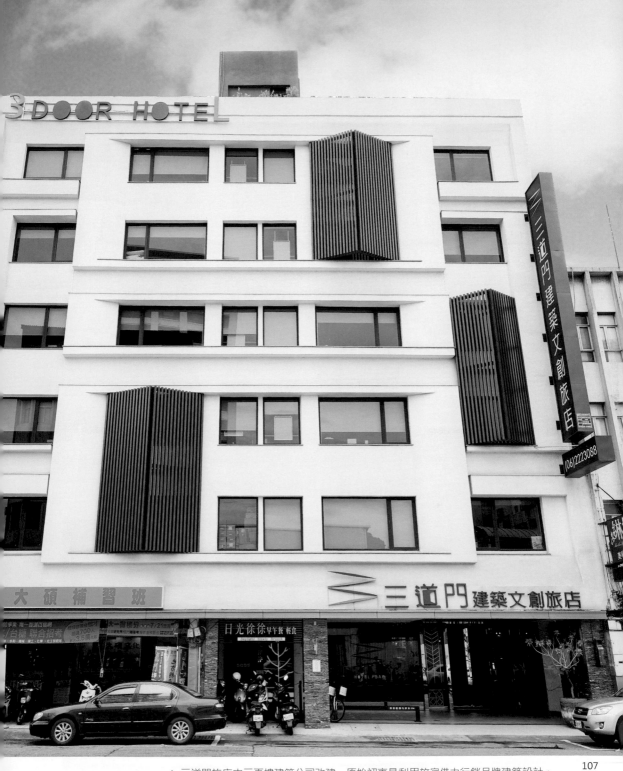

▲ 三道門旅店由三頁樓建築公司改建，原始初衷是利用旅宿借力行銷品牌建築設計。

以建築本業出發
打造古都生活美學新意象

台南特有的城市風貌，使古城新舊併存，呈現美麗的都市風華和歷史建築。這幾年台南的觀光與文創產業都發展得十分蓬勃，三頁樓建築因此買下台南火車站前方、屋齡30多年的公寓大樓，改建成三道門文創旅店。它還是台南少數獲得環保署標章的設計旅店。

會想催生設計旅店，一方面可以為建築公司生活化的實體展示，替自己的建築本業加持，一則無非期許三道門成為旅人踏入台南的「第一道門」。

如此發想，在於台南主要的住宅形式多為透天厝，在地人回到家通常要經過鐵捲門、大門和房間門這三道門，旅店名稱也是由此而來。故在旅店的設計上，也有三道門的象徵含意，分別是第一道大廳自動門、第二道樓梯刷卡門，和第三道入住的房門，期許古城的魅力能從推開旅店門的那瞬間，開始感受。

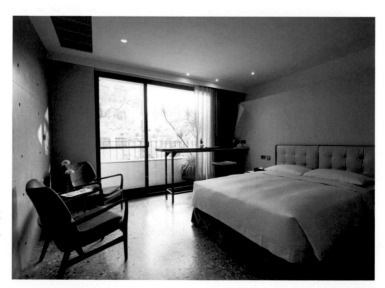

▶ 別於接待大廳，客房設計以舒適為導向，要住得舒服、令人放鬆的環境，才能製造回頭率。

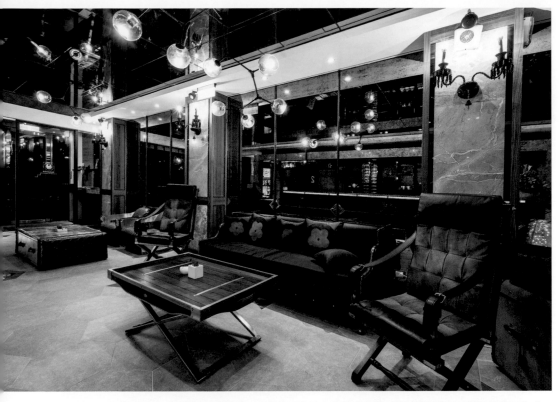

▲ 接待大廳風格強烈，選搭的造型燈飾，古典與現代衝突卻備感協調，運用鏡面壁材，製造視覺延伸感，特別是天花折射效果，無形中增添挑高想像。

▲ 走廊特別設計的照明燈光，巧妙呼應設計旅店名字「三道門」。

▲ 雅致光影客房角落的小型工作枱，壁板利用仿舊板材裝飾，替空間製造小亮點。

CHECK IN
入住特色

開「門」像回家
耐看耐用才是好旅宿

新潮旅宿總想以特別噱頭，給予旅人驚艷，好加深特殊印象。
但三道門服務的核心宗旨是讓旅客宛如一開門就回到家的放鬆
自在，所以在公共接待廳要有舒適的沙發椅，自在躺臥，在
客房內，就該整潔，物品要耐用，氛圍要耐看，這樣才住得舒
服，才能有高回客率，讓人想一再回來「check in」。

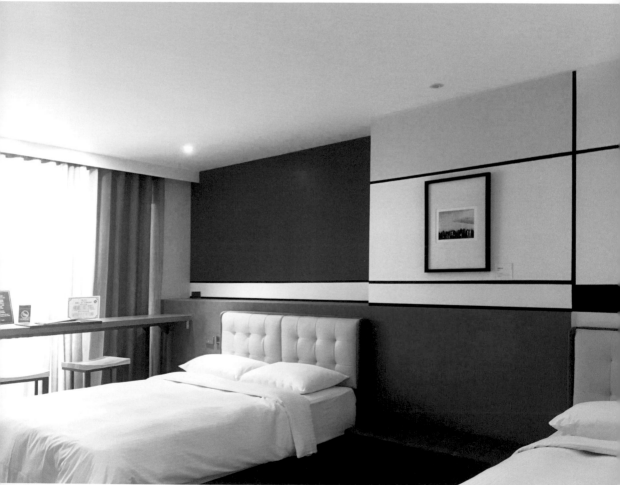

▲ 三道門將蒙德里安的經典幾何三原色，延伸為客房主牆造型。

特色 1　頂級備品 + 素雅環境　一夜舒適好眠

對房內設施相當自豪的三道門建築文創，無論是床墊枕頭、衛浴設備、馬桶到裝修建材，全用上頂級標配，同時還注重室內的空氣品質，控制相對濕度比在 40 到 60% 之間，杜絕引人過敏的塵蟎和甲醛，陳列設置回歸簡單素雅，不多加裝飾，營造旅客返回飯店後，可洗滌一日在外忙碌身心的舒壓環境。

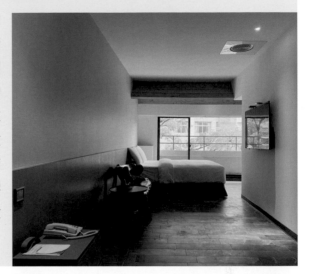

特色 2　頂樓交誼廳　空中花園藏秘境

三道門集結了民宿、背包客青旅和設計旅店的三種住宿精華，其中的背包客青旅著重交流，熱鬧多元性活動，因此特別將頂樓規畫成交誼廳，戶外則打造空中花園，不但提供給住宿者使用，俯視台南的建築脈絡，以及老成的都市美學。如有活動需求，可另外租借。三道門亦不定期舉辦藝文展覽，和大家近距離交流。

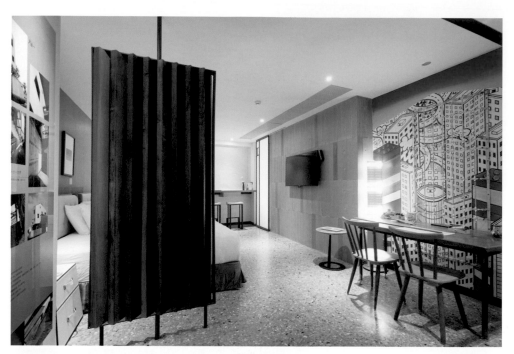

▲ 用屏風阻隔床對門的風水問題，壁面的塗鴉畫，增添藝術質感。

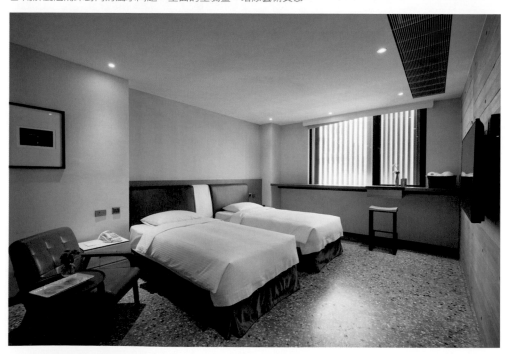

▲ 三道門建築文旅店標榜選用的設備要夠好，物件要耐用，氣氛要夠耐看。

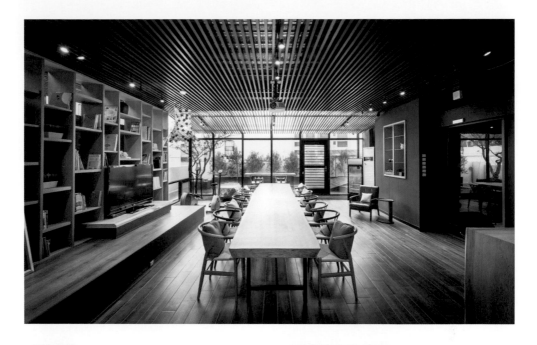

特色3
名園執事　打造專屬需求

為了塑造賓至如歸之感，三道門也特別設計名園執事，滿足顧客的各種需求。例如有人想完成求婚夢想，有人想在旅店辦生日宴會，或者需要製造甜蜜浪漫場景等等，宛如管家般的執事，會貼心達成顧客的夢想。

FUN 周邊小趣

古城浪漫遊

三道門建築文創旅店就在台南車站前，交通之方便，暢遊府城完全不成問題。無論是前往孔廟園區、台南市美術館、台南文學館等都相當便利，館方也常會搭配藝術活動，推出特別方案以集結在地小旅行的概念，讓旅客能享受更多府城旅遊的樂趣。旅店還曾透過週報方式，來介紹台南府城特色景點，跟著在地人角度尋找古城美好一面。

磨石子、環保設備、新隔間
風韻式建材濃縮跨時代精神

有鑑老房子改裝有其結構安全、管線配置與隔音問題要解決，評估原建築物前身是補習班，結構性強度大於建構旅店所需，所以基礎的結構安全無虞，只需調整隔間配置，將原來的窗戶改成氣密窗，改善隔音缺陷。盡量保留原始磨石子地坪，設備則選擇節能環保系統。每層樓各有一代表時代性的建材，再去變化各種主題可能，讓三道門建築文創旅店處處有亮點。

筆記1　一樓一主題時代　老件增添設計感

別於接待大廳古典衝擊現代工業風格，道門每一樓層客房設計各有不同主題與時代特色，搭配相對應的建材材質。好比頂樓荷蘭統治時期歐式白地板、鄭氏的紅磚、日治時期木地板、民國時期清水模等等。像在六樓的日治時代主題，便在房內天花架設仿屋架，就是呼應日治時代盛行台灣的木造房屋。除此，保留建物面積較大且無毀損的磨石子地板（不是每間客房皆有），更讓三道門的客房設計，現代中摻有一絲時代韻味。

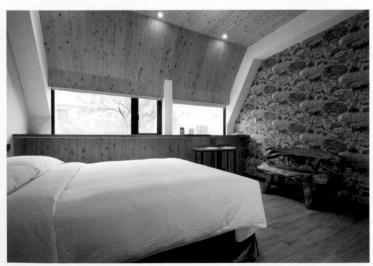

設計 POINT

想運用老件元素來妝點室內空間，小心風韻沒拿捏好，反讓氛圍大扣分。製造時代感，有其訣竅，只需抓好兩大方向 ── 協調 vs. 對比。

① 同類元素創造一致協調美

所謂的協調表現，可以是同類型素材材質，或者不同材質但彼此間有一共通點，像是色彩上盡量挑選同色系，非走對比色，這可保持設計上的一致性，就視覺來說協調平衡感較不容易出問題。例如強調日治時代的客房，內部天花架設仿屋架造型，如木造斜屋頂，牆壁可選擇仿石岩壁紙或插畫自然林野圖像，家具、地板盡量以木質素材為主，同為自然類的元素。

另一種猶如清水模的壁板板材，地板板材是磨石子，建材屬性雖不同，但清水模板屬仿效清水模混凝土建築特色，所誕生的建材，就色調來說，色系相近，強化二者同質性，醞釀出協調平衡美。

▲ 天花木造斜屋頂，旁邊壁面彩繪森林，天花樓板吊掛鳥籠裝飾，立體和平面交錯處理，藝術與時代氛圍並重。

▲ 清水模壁板和磨石子地板，因相近的灰色調性，意外顯得協調，加上木製繡布扶手椅，帶人進入舊時光。

115

② 反差搭配塑造對比衝突美

相較同類元素的協調作法，對比設計求的是極端對立的反差美。可以是風格上的衝突，可以是材質、色彩的極大化對比，意欲創造視覺上的衝突效果，令人印象深刻。例如客房內的家具、沙發床走現代風，牆上的布置可選擇早期台灣鍛造鐵窗，維持原來收集的老件斑駁樣，花式鐵窗內再罩著相框畫作，新舊時代的軌跡並行，視覺層次格外分明。

▲ 單早期台灣建築常用的花式鐵窗裝飾壁面還不夠，內襯相框畫作，讓布置層次更鮮明。

筆記2　綠能減碳熱循環　降低公共空間用電量

取得環保署標章認證的三道門，旅館採用熱泵燒熱水後，排出冷氣，循環到樓梯間、走廊廊道，降低飯店整體用電量，可節省冷氣電費。另外南部常年高溫高熱天氣，頂樓曝曬容易讓熱氣輻射影響室內溫度，間接加大用電量，故頂樓可規劃空中花園，利用植栽綠化環境同時，稍有遮陽效果，除此地面鋪設維護成本較低的小石子，其有阻熱作用，讓室內溫度不易爬升過高，減少用電高峰。

設計
POINT

無論是旅店或民宿，電費成本佔有一定比例，為降低用電量同時做到綠能減碳，會使用空調型熱泵加熱系統來一邊燒熱水，一邊供應冷氣。所謂的熱泵，運作原理和冷氣相反，冷氣是製冷排熱，但熱泵卻製熱排冷，將環境中的熱空氣吸進來燒熱水，排出過程中產生的冷空氣。這冷空氣可用做室內循環，無須過度依賴傳統冷氣，如此更可同步節省燒製熱水的天然氣或電能量，一年可省下一筆可觀電費。

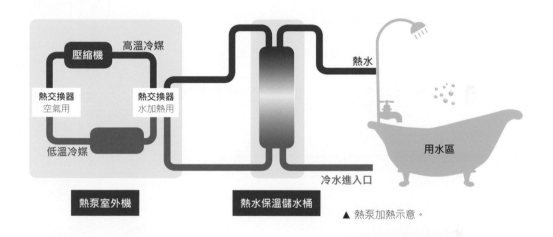

壓縮機　高溫冷媒

熱交換器
空氣用

熱交換器
水加熱用

熱水

低溫冷媒

用水區

熱泵室外機

熱水保溫儲水桶

冷水進入口

▲ 熱泵加熱示意。

小知識・植生牆

綠建築常見的植生牆，以垂直牆面植栽耐旱、耐各式氣候，只須少量水和陽光，便能健康成長的綠色植物，達到空間美化作用以及淨化空氣、調節氣溫與節能排碳功能。不過因應戶外室內需求不同，植物選擇有異，如室內光少接觸自然光，該避免需大量日曬的種類。

▶ 三道門一樓洗手間上半部牆面設計成植栽牆。

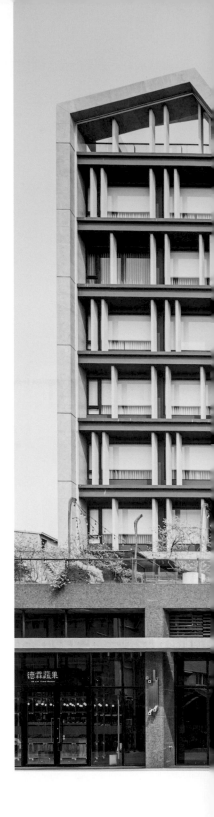

新成屋 · 復古摩登

友愛街旅館
新浪懷舊的時光之旅

√ 結合設計旅店與背包青旅機能

√ OSB 定向纖維板當隔間，拉寬中間廊道，打造不
　擁擠的背包客房

√ 紅磚與磨石子、雕花玻璃，鋪陳時代感

Information

電　　話	06-2218188
地　　址	台南市中西區友愛街 115 巷 5 號
網　　址	www.uij.com.tw
基地面積	2,074 平方公尺，建築樓地板面積 7,916 平方公尺
類　　型	承租地上權，自建電梯大樓，3 至 4 樓背包客旅舍，5 至 9 樓一般客房
建築設計	朱逸民建築師
室內設計	紅桃大兆林　林宜蓉設計師
預　　算	不公開
維護成本	不公開

｜圖片提供｜ U.I.J Hotel & Hostel 友愛街旅館

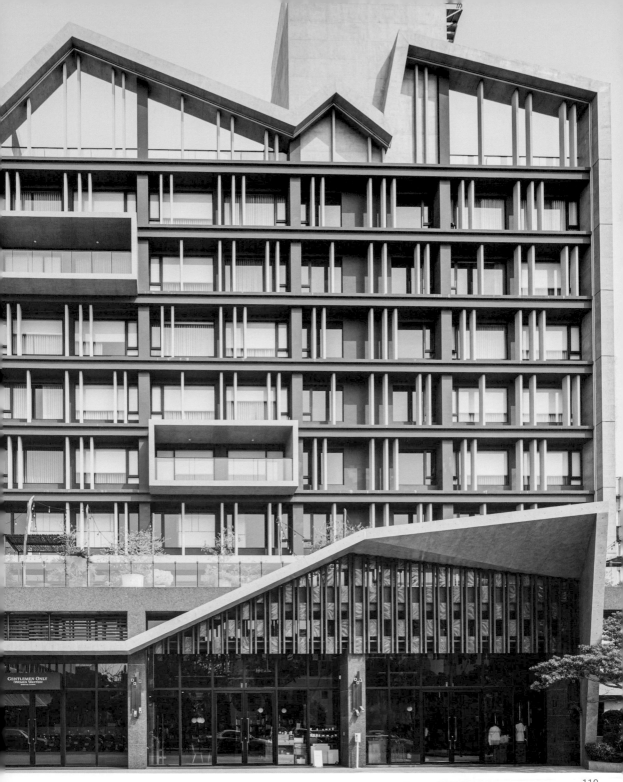

▲ 友愛街旅館建築天際線起伏，靈感來自老城廟宇山牆的屋簷高低，也是懷舊情感的恣意想像。

在友愛街呼喚回憶
設計旅店與青旅的跨界混搭

來台南，似乎每年都有不一樣的新鮮感受。老宅古蹟林立，食物，特別是鹹食，都帶有一絲甜甜的口感，從味覺到視覺，一種暖暖的懷舊風情下，每每令人品嘗到新穎亮點。位於舊城區中心的友愛街，更是造訪台南必須要納入的踩點行程，因為這裡有一間以在地街名來命名的熱門旅宿 — U.I.J Hotel & Hostel 友愛街旅館，從空間設計到氣氛營造，在在予人美好回憶。

友愛街旅館的誕生，就是看準了台南觀光的魅力，由建設公司擔任主持，跟政府承租 50 年的地上權，是間完全為「旅宿」而生的建物。他們想要建設一棟有趣的旅館，結合青年旅舍與設計旅店的跨界混合。

▼ 是接待大廳同時，也結合以飲食文化做為選書指南的「物物書BBBooks」書店。

這裡醞釀的，不只是一個單純的旅宿空間，而是讓旅館也成為旅途中的中繼站，讓旅客可以多花點時間在此好好探索。

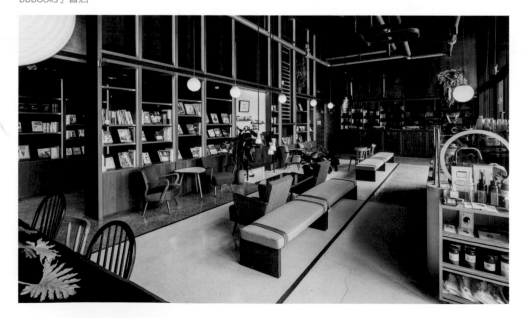

▲ 友愛街旅館的一樓接待櫃台，第一眼的印象便讓人深刻。紅磚、磨石子、黃銅等仿舊元素，以及壁爐煙管改造成裝飾照明，開啟舊時美好時光的全新想像。

▲ 串聯三、四樓背包客進出交誼廳與房間的巨型旋轉梯，當初建造時有些小難度，先在室外做好後，由大型機具從窗戶吊掛進來安裝。

▲ 黑膠為友愛街旅館相當重要的元素，蒐藏許多經典專輯，在友愛套房與友樂客房擁有黑膠唱機，可讓旅人待在房內就能享受音樂。

多處共享交流空間
找尋台南濃厚人情味

很多人都想問為何想把不同類型的旅客都集中在一起？主因是期冀來自不同背景的背包客們，與一般客房住客，能透過同一空間交流，撞擊出新意火花，更能體現台南濃厚的人情味。友愛街旅館最大魅力便在於此，擁有許多共享交流空間，好比可讓旅人切磋廚藝的「共享廚房」、能發呆沐浴在南國陽光的「恣意露台」等，待你花點時間停留與交流，或許新的生活觀點油然而生。

▲ 位於三樓的「你好沙龍」共享空間，經常舉辦各式活動，住客也可在此休憩，享受南國慢活時光之餘，和其他旅人彼此分享交流。

特色1　交換新生活品味
24 小時書店 + 共享廚房

一樓接待大廳結合 24 小時不打烊的「物物書 BBBooks」書店，期望可以書交友，特別的是這裡的選書以飲食文化為主，藉由食的點點滴滴，化成紙上豐富內涵，帶領旅人進入美食之都。而位在三樓的共享空間，一邊是能交換文化想法的「你好沙龍」，一側是共享廚房，裡頭有手沖咖啡設備、烤箱、電磁爐，歡迎來自各地的旅人自己手做咖啡、下下廚，然後一起享受品嘗，找到可以創作、可以是生活，更可以是品味的全新啟發。

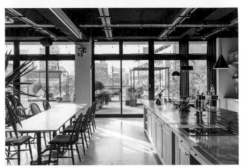

特色2　精緻客房 + 背包青旅　找最合自己的旅遊方式

友愛街旅館目前共有 92 個背包床位、87 間客房，更有 5 種房型可供選擇，且全館客房皆採用澳洲 Aesop 沐浴用品。同時一樓還設有 U.I.J Select 選品及 Aesop 專櫃，提供給喜歡質感、美好生活品味的朋友們一個立即選購渠道。

會如此跨界青旅和設計旅店兩種住宿模式，無非希望來台南的旅人們可以輕鬆愜意地找到適合自己的旅遊方式。特別的是背包客房在中央廊道預留寬敞空間，可放置長形桌椅，供人聊天、進食，而椅具和床位之間的動距充足，一點也沒有傳統背包客房的狹窄憋屈感。

特色3　黑膠唱片牆　在曼妙旋律裡任時光倒流

就在接待櫃台後方一整展示牆，陳列著一張張黑膠唱片。黑膠可說是友愛街旅館一大住宿特色，架上唱片音樂曲風多元，想感受那份音樂悸動，卻不知從何下手，沒關係，櫃台人員可針對需求，幫忙推薦選片。而設有黑膠唱片機的友愛套房和友樂客房，房內放有 2 張精選唱片，可將唱片拿到櫃台以片換片，換取喜歡的唱片回房內繼續欣賞音樂。

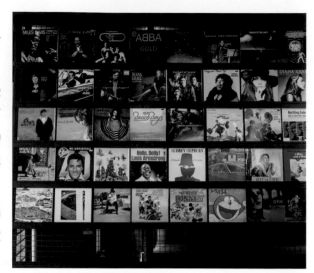

FUN 周邊小趣

到台南交朋友

友愛街旅館東邊是條文史走廊，有台南州廳、孔廟、武德殿、天主堂。西邊則是老字號的小吃美食集散地、委託行街等熱鬧市區。

建議乘大眾運輸工具，可漫步可騎乘 Tbike 體驗台南的生活步調。友愛街旅館同時推出「小管家走街」，由小管家帶路，從旅館出發，行經國華街、米街以及蝸牛巷等人文薈萃聚集的巷弄，邊漫步邊把老城的生活美學盡收眼底，發掘最精采的府城故事。

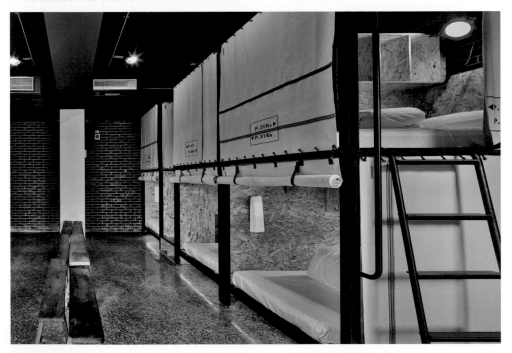

▲ 友愛街旅館四處可見共享空間，如圖為恣意露台。

▲ 友愛街旅館跨界混搭了青旅的背包客房，以及設計旅店的一般客房兩種住宿型態。

摩登浪漫、台南府城輪廓
懷舊元件訴說歲月靜好

依品牌主理人期望在城市活化與懷舊美好年代的概念，紅桃大兆林設計師林宜蓉揉合台南城市意象，把象徵府城的元素隱身在空間各個角落。大量採用紅磚、磨石子、雕花玻璃，搭配多種風格的古董家具，藉助工法與繁複工序，形塑友愛街旅館既復古懷舊又摩登的氛圍。

筆記 1　磨石子 + 古董椅　打造復古風尚

友愛街旅館的軟裝布置和空間硬體，帶大家走入新潮復古之旅。在這裡強調的復古，是帶有點歐洲風情的時尚復古味，館內運用大量磨石子地板，遵循古法埋入銅線，四處可見各式古董家具混搭妝點，像是溫莎椅、藤製家具、花色繃布扶手椅等，帶有 Art Deco 裝飾細節，充滿 Bauhaus 的優雅摩登風格，又或是充滿普普風的幽默趣味，旅宿宛如小型收藏博物館。

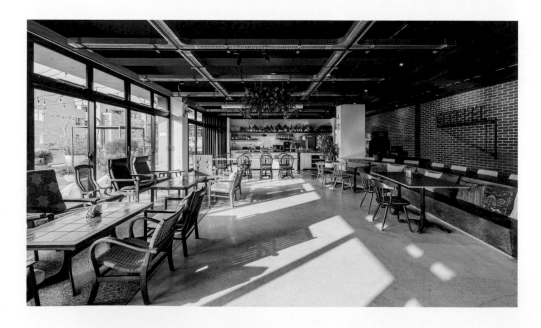

設計
POINT

替空間製造亮點，未必得走大器奢華裝修，運用各式單椅家具也能創造事半功倍效果。在友愛街旅館可見到種類頗多的古董單椅，無論藤編、木製、皮革，結合緹花織品靠墊，周邊點綴況味十足的燈飾飾品，映襯紅磚、磨石子空間設計元素，瀰漫摩登復古氛圍。

▲ 友愛街旅館收集許多古董家具。

◀ 四樓背包客房專用空間，復古風依稀可見。

小知識 · 磨石子

磨石子是將水泥、海菜粉、石粒等，按比例攪拌（海菜粉和水泥等可更換成專用配方），塗抹在已粗底整平的地坪，待硬化乾燥後，運用磨石機打磨露出光滑面，進行拋光上蠟作業。現在還有磨石子地磚，直接採貼磚施工即可。磨石子還能結合其他工種，做成枱面面板結構，好比友愛街的你好沙龍，有一區是磨石子鑄成一面是桌一面是椅座的特殊設計。

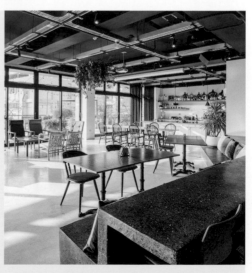

▲ 利用磨石子鑄模打造一體成形的長型坐台。

127

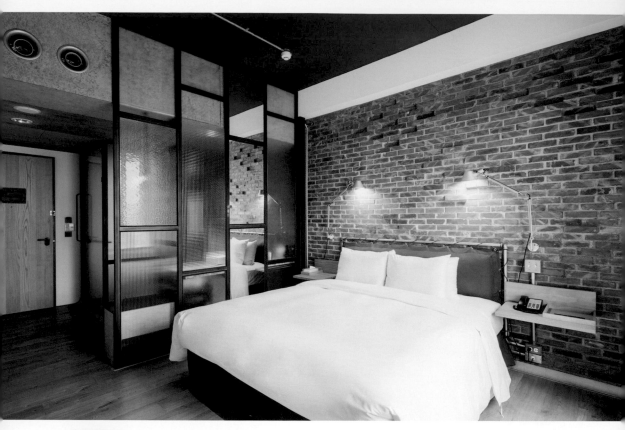

筆記 2
紅磚 + 雕花玻璃
複刻台南早期建築意象

裝潢細節上，常使用大量鉚釘、鉛版、黑鐵、木材等材質，除了
保有較多純粹的質感之外，還隱喻出曾經熱鬧非凡的大航海時
代，府城在東西文化碰撞下擦出的文化火花。但在這裡，可以發
現大量的紅磚牆面，做工特別細緻，不同的砌磚技法，精心堆疊
出的造型紅磚牆面，是工匠歷經八道工序才完成的，延伸至旅館
的每一個空間。

而且友愛街旅館統一採用老宅愛用的雕花玻璃，援作成衛浴隔間
玻璃，每間花紋各有差異，在在讓人感受到職人的用心。

設計 POINT

市面的紅磚有傳統紅磚和輕質紅磚，兩者都可拿來當隔間材，最大差異在於重量，輕質紅磚相對重量輕，而兩者的砌造工序雷同，常見的砌磚法有順式、丁式砌磚和花式砌磚。

√ **順式砌磚**：以砌磚完成面來看，露出的磚塊是平放時的長面 23 x 6 cm。

√ **丁式砌磚**：和順式砌磚相反，露出面為磚塊平放的短面 11 x 6 cm。

√ **花式砌磚**：順式和丁式交錯循環貼磚。

▲ 運用紅磚砌造立體裝飾效果，不只考驗工法工序，更得顧及牆的載重結構。

▲ 三樓小管家辦公室度對外接待區可見一整落紅磚牆外型，放置吧台椅結合吧台式設計。

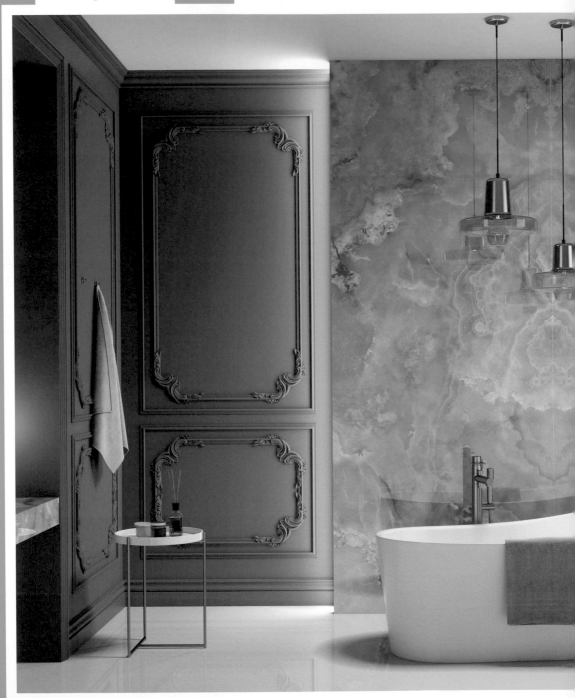

天地壁建材
實用搭配指南

想把設計旅宿的風格帶回家？也想自地自建，蓋間夢想民宿，
有什麼建材選擇是不敗搭配，它們又有什麼施工上的眉眉角
角要注意？整理室內設計常用建材，舉凡磁磚石材、木地板、
鋁窗玻璃等，連同施作細節也一併統整重點筆記，讓你也能
擁有美好宅邸，住「好」設計宅，自蓋旅宿不是夢。

| 圖片提供 | 卡曼特精品磁磚

POINT 01

磁磚首選止滑、耐磨、抗汙 再依空間設計配對花色

天地壁常用建材之一，磁磚，運用度極廣，一般住宅也好，民宿旅店也罷，室內壁面、地坪，皆能見其蹤影。即使地坪鋪設木地板為主，來到衛浴空間，還是得鋪地壁磚較佳，才能抵抗得了浴室潮濕環境。

不過地壁磚該怎麼選，挑選喜愛的花色之前，務必優先考慮磁磚的特性與相對應的使用空間，會不會干擾日後生活品質。對設計旅店或想把自家改裝成民宿的，更須注重安全性，畢竟進出繁雜，老弱婦孺行動不便者，容易跌倒發生危險，尤其浴室易有濕氣，使用過後，水漬揮發過慢，很容易滑溜跌跤。免去旅客因地滑造成意外，所以一找防滑性高，二以抗污、防水、好清潔者為佳。

除此，地磚更要緊耐磨耐刮能力，表面不易受損，可長時間使用。對商空來說，地磚不能是耗材品。

▲ 除了地坪，磁磚石材也是好用的壁面材。（圖／卡曼特精品磁磚）

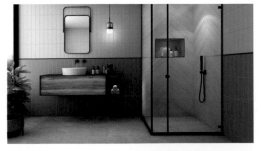

▲ 浴室磁磚要選防滑性佳，又好清潔保養為優先。（圖／冠軍磁磚）

磁磚選購　必弄懂的規格小常識

防滑係數

國內現階段無正規規範可參考，一般參考國際準則，如美國材料和實驗協會（ASTM）的 F1679 規範地坪防滑係數分級，地坪摩擦係數 0.6 以上，才是防滑性高、最安全的鋪面材質。以施工面來看，當磁磚愈小塊，磚面接合縫隙變多，愈有止滑作用，像馬賽克磚的止滑性就高，但相對縫隙多就容易卡垢，浴室貼馬賽克，若濕氣過多，更容易長霉斑滋生細菌。

吸水率

磁磚瞬間可吸水量，數字愈高，吸水愈快，相對磁磚密度低，毛孔大，分子結構鬆散，熱脹冷縮時容易龜裂。瓷質磚吸水率 1% 以下，陶質磚為 18% 以下，石質磚約 6% 以下。所謂的耐磨，則指磚材表面經過摩擦或尖銳物刮後，可承受的耐刮度，愈硬的磚愈耐磨。

針孔與施釉

磁磚燒製後有道上釉保護程序，可讓磁磚表面不易吃色，但當上釉不完全，磁磚表面會有孔洞狀，即俗稱的針孔現象，會使磁磚容易卡汙垢難清理。然而石英磚因本身石英成分高，硬度夠，無須追加上釉過程，仍保有好清潔不吃色特點。

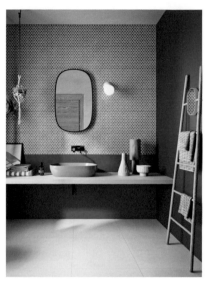

▲ 現代設計旅店，浴室相對用色討喜，馬賽克磚頗為常見。（圖／CERSAIE）

▲ 花俏的地磚組合，得留意放樣比對正確的圖樣。（圖／CERSAIE）

常見磁磚類型比一比

類型	燒製	使用區域	特點
拋光（石英）磚	石英磚製作完成後，直接灑粉再拋光打磨至光亮	扣除浴室地坪，其他少禁忌	·厚度薄、重量輕，高硬度，翹曲度和吸水率較低。 ·防滑性較不足 ·表面可有石材和木紋感 ·就算經過拋光、磨平，磁磚燒製過程中，還是難免有些氣泡造成細微孔洞，如果滲入有色液體，易有吃色、髒汙風險
玻化磚	高溫燒結後，磚體坯土「玻璃化」	·壁面建材 ·戶外專用居多	·市面上常聽到的微晶玉、微晶石、微晶鑽、超炫石、聚晶玉等，本質上都是玻化磚 ·和拋光磚相比，它打磨光亮但不拋光 ·所有瓷磚中最硬的一種，耐磨度也很強
馬賽克磚	乾式壓製法製造，把「生坯」原料粉碎後，放入模具，高壓塑型燒製	·建築物外牆 ·泳池 ·浴室 ·可為藝術品或大型畫作	·又名陶瓷錦磚，好處是規格多，質地堅硬，耐酸、耐鹼、耐磨、不滲水，抗壓力強，不易破碎 ·防滑功能而有能兼具防護 ·用途多元

▲ 無論設計旅店或一般住家，磁磚搭配以耐磨止滑抗汙為主。圖僅示意。（圖／卡曼特精品磁磚）

貼磚工法懶人包　地磚常用工法說明

因應不同磁磚尺寸和空間型態，泥作貼磚工法也各有異，基本作法可分硬底、軟底（騷底）和濕式三大類型，後又有工法改良版本的鯊魚劍法，擁有快速施工優勢。在此重申，工法會進化，沒有絕對好壞。以下來介紹常見的硬底與軟底貼磚作法，以及有何施工限制。

硬底工法
要二次施工先打底後貼磚

硬底工法又稱乾式工法，又有一說是日式工法，主要是日本多數建築會採用的施工法，才如此稱呼。原則上，泥作師傅貼地磚前，須將全室地坪做好「粗胚打底」動作，立好地坪完成面，全整平好了，靜置等待水泥粗底全乾，才能上黏著劑砌磚，中間過程得等待數天，師傅才能二度進場施作，所以硬底工法又可稱二次施工。

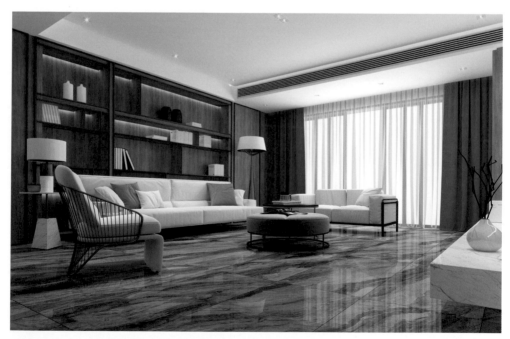

▲ 因應磁磚特性和鋪設區域需求，選擇合適泥作工法，圖為馬可貝里威尼斯灰大理石磁磚。（圖／馬可貝里磁磚）

要點 1：乾式貼磚的密合度較高，故平整度好掌控，更不用擔心鋪濕砂漿過程中，砂漿如果調得太稀，易導致地坪不平，造成磁磚空心。

要點 2：需多次進出場施工，導致工作期拉長，故硬底工法的工資會比其他貼磚工法成本來得高些。

▲ 整平器可輔助避免地磚貼得不平整。

要點 3：全室地壁面皆可使用，過去會建議用來貼馬賽克磚、六角磚、及 30 x 30 cm 以下小尺寸磁磚，大尺寸磚較不推薦，不過現在有些師傅搭配整平器，輔助貼 60 x 120 cm 以上的大尺寸磚。

要點 4 貼磚時，砂漿黏著劑刮出螺旋紋，增加咬合，並且務必做到素地清潔，去除多餘土賽、垃圾，避免日後磚膨共空心出問題。

▲ 彈墨線，好讓貼磚時可對齊地坪的中央軸心，不會歪七扭八。

▲ 硬底工法貼磚時，只需塗抹薄層黏著劑（見左）。留意貼大尺寸磚易有翹曲度問題，需輔助整平器校正，減少磁磚翹起不平整（見右）。

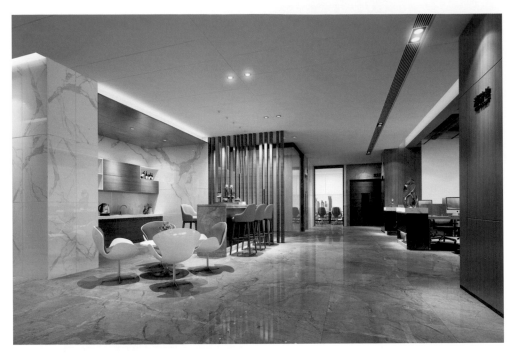

▲ 大理石磁磚是時下住宅或飯店常用地坪建材,用以展現空間大器。(圖/馬可貝里磁磚)

▲ 地坪貼大尺寸磚以軟底施工為主,但大板薄磚則為硬底工法。圖僅示意。(圖/卡曼特精品磁磚)

軟底工法 施工地坪完成面較厚

有別乾式（硬底）工法要反覆進場，軟底工法只需將鋪設地坪清掃乾淨，不用整平打底，計算好地坪施工完成面，便可立即鋪設厚厚的砂漿層再將磁磚貼上即可。而它的平整度是目前貼磚手法最高的一種，同時也適用於有洩水坡度考量的場域，好比浴室、騎樓，全面性區域皆能使用。該作法簡易說明如下：

步驟 1：所有地磚施工第一步，都須做到素地清潔，否則影響磚的黏著力。

步驟 2：先澆饒一次泥漿水（水泥粉調水）替地面保持濕潤，根據預設好的墨線或為標記洩水坡度所拉設的棉線，覆蓋厚厚一層水泥砂層。

步驟 3：砂層的水泥砂比例為 1：3，且不加水變黏稠狀，砂層鋪好後，再澆灌泥漿水，維持一定濕度。

步驟 4：磁磚塗抹薄薄一層黏著劑的，貼附於水泥砂層，進行貼磚作業，橡膠槌邊敲打出空氣，邊依拉設的水平墨線調整水平。

步驟 5：利用十字榫頭固定磚與磚之間的隙縫大小，確保留縫美觀，又不至於過小，導致熱脹冷縮出問題。

▲ 軟底工法又稱濕式騷底工法，要先上一層厚厚的水泥砂層。

▲ 軟底工法，鋪磚前要澆水泥砂漿。

▲ 十字榫頭可協助軟底貼磚固定所需的留縫大小，平均留縫約 2 mm。

大型薄板磁磚　施工注意保護避免撞損

建材日新月異，過去想壁面貼大理石材當主牆，一來成本，二則真正的純石材材積重量重，施工上得格外小心，現在有仿石材紋路的薄板磁磚，厚度平均 6 mm，尺寸大於 120 x 240 cm 以上，不僅可用來貼地坪，還可以泥作或由木作工程執行壁面裝飾材，甚至可用來做中島吧台枱面。而薄板磁磚包含石板在內，其施工手法需根據材質厚度來決定。

大於 2 cm 用乾式金屬鐵件支撐法

當石材厚度為 1.5 甚至來到 2 cm 以上，因厚度厚，重量也不容小覷，單用黏著劑，怕不牢固，有脫落風險，故需以螺絲鐵件固定安裝。而這類建材多用於壁面。

要點 1：壁面進行整平清潔，去除雜質，若有拆除舊裝修材如壁紙等，務必去除殘膠。

要點 2：根據設計圖放樣，將金屬鐵件支架固定於壁面。

要點 3：石材四周邊緣鑽孔，填 AB 膠插入固定扣件，確實安裝於鐵件支架。

要點 4：當石材較重，或要施工的牆面較挑高，建議搭配泥作，以水泥砂漿、黏著劑等，黏附石材，可強化支撐力。

▲ 薄板磚，厚度依各廠牌略有不同，最薄有到 4 mm，常見為 6 mm，可拿來當壁面材，加上尺寸愈走愈大，可減少貼磚縫隙，藏汙也會跟著少，同時兼具美觀。愈來愈受歡迎。（圖／卡曼特精品磁磚）

厚度薄可用泥作硬底工法

薄板磁磚厚度約在 4 到 15 mm 之間，厚度愈厚的，可拿來當枱面材質，像是中島餐桌、洗手枱、工作桌枱面，或者門框窗框裝飾。可以泥作硬底工法來貼磚。

要點 1：薄板磁磚尺寸規格走超大尺寸，寬度 240 或 300 cm 大有人在，因為材積龐大，施工時要注意邊角保護，避免搬運碰撞敲到。

要點 2：當壁面材，要注意牆壁整平狀況，如同地坪硬式工法，泥作粗底整平動作不可少。

要點 3：水泥牆結構時，以水泥砂漿摻黏著劑貼磚，若為木作鋪底板，可以矽利康混 AB 膠當黏著劑使用。

要點 4：因尺寸大，貼薄板磚時，往往需要兩人一組施工，利用吸盤挪移定位，同時藉整平器加強黏著力，固定後，再填縫石材美容。

▲ 貼壁磚所用的工法，也是乾式施工，壁面整平後，抹黏著劑貼磚。

▲ 吸盤是泥作師傅用來挪動大尺寸磚的必備工具。

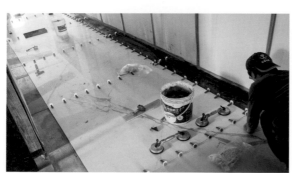

▲ 超過常規的大尺寸薄板磚用於地坪，需以硬底工法施作，地面要先整平打底。（圖／羅特麗磁磚）

▲ 仔細逐一敲打出空氣，避免日後成了空心磚。（圖／羅特麗磁磚）

141

美型實用磁磚搭配指南

木紋磚

擬真天然木地板紋理，經由高溫燒製壓紋而成的木紋磚，表面甚至可復刻木地板帶點凹凸觸感，將室內設計常見的白橡木與紅橡木，仿得維妙維肖，因可用於室內與露台、陽台等半室外空間，加上風格百搭，成了旅宿與住宅裝修寵兒。冠軍磁磚提供。

防滑磚

最新奈米釉料技術打造的維斯塔系列防滑磚，遇水可形成吸盤效應，增加雙腳和磁磚間的摩擦力，防滑等級達澳規 P5 等級（防滑最高等級）。另外，磁磚因採用抗酸鹼釉料，無須擔心一般居家清潔用品清洗，會損及磁磚，超強抗汙好清潔，乾溼區環境皆宜。冠軍磁磚提供。

新世紀大理石磁磚

紋路取材天然大理石，最高可達 15 面不重複花紋設計，90 x 90 cm 和 60 x 120 cm 大尺寸規格，無論裝飾壁面或當公共空間地坪用磚，讓空間延展性更佳，地壁面同時使用，一氣呵成，更能放大視覺效果。冠軍磁磚提供。

窯燒復古花磚

別於現代極簡風格的花磚系列，因圖騰花色多元，可以數位轉印方式，模組大量生產，亦可手繪磁磚花色，利用窯變產生色差，磁磚邊緣略帶燒製不全瑕疵狀，營造復古感，這類型花磚多用於壁面裝飾材。

薄板磚

尺寸 120 x 240 cm，厚度比一般磁磚還薄，僅 6 mm 厚的大尺寸薄板磚，採用數位轉印技術，紋路媲美馬賽克拼貼效果，不同花色磁磚其模面組合各異，有 2 片對紋成組，亦有如圖所示的亞特石系列潘朵拉薄板磚，是單一模面花色。卡曼特精品磁磚提供。

六角磚

磁磚形狀有如蜂巢多邊線條，能自由拼組喜歡的花色，加以鑲嵌金屬收邊條，無論當壁面或地坪建材，皆合宜，頗受室內設計推崇於商業空間或住家場域。但當運用花色愈複雜，建議事先放樣，排列組合要的圖像，再貼磚，避免失誤。昇元窯業提供。

大板磚

表面光滑細緻的鋇亞石瑪瑙碧綠花紋大板磚，最大亮點在於厚度僅有 6 mm，120 x 300 cm 超大尺寸，外加可拼組 6 面無線連紋，加深視覺延伸性，用作壁面裝飾，可讓整體空間焦點層次分明。卡曼特精品磁磚提供。

馬賽克磚

小塊方格狀的馬賽克磚，可依需求喜好變化圖樣，甚至可客訂，設計成大型主牆裝飾材，在設計旅店民宿的浴室空間，也常採七彩的馬賽克磚拼貼，營造繽紛亮麗感。

客房木作層架收納單純
注意承重力和安全性

民宿旅店客房有要用到的木作收納，不若住家複合性需求，得多方考慮所在空間機能屬性，調配櫥櫃設計，例如廚房區有專門的鍋碗瓢盆儲放，餐廳區或有兼作展示功能，客廳區塊展示與收納並重，而且視優先收放哪種物品，好量身打造，可見不同空間櫥櫃規劃各有巧妙。反觀旅宿客房單純多了：

收納 1：置放旅行用具，如行李箱袋、旅用衣物、個人隨身物品。

收納 2：旅店客房提供基本設備，如衛浴備品、紙巾、吹風機（有的是直接嵌在浴室壁面）、熱水壺、茶具組，有時當客房空間坪數較小，會和工作枱（書桌）結合。

收納 3：空間裝飾型小件家飾，非必須性，如桌燈、香氛瓶、植栽等可隨意移動，替代性高飾品，毋用擔心損傷耗材。

▲ One House 鑲嵌壁面上的層架，裝飾作用大於純收納機能，主放些小型物件物。（攝影／陳順龍）

▼ 快活慢行以鐵件為設計元素，其在公共空間陳列展示的層板，也運用鐵片打造。

收納 4：客房專用小型家電如冰箱，常與其他收納需求做有門片式櫥櫃，一體成形，兼具修飾作用。

收納 5：公共空間展示性物件，如雜誌、書、藝品等。

由上，大略可知民宿旅店的收納設計簡化，多數利用層板或系統櫃，整合房內所需收納陳列機能，濃縮一區，甚至只用現成家具取代，這樣不僅讓視覺動線變俐落，還讓出室內空間，畢竟旅客入住只有一兩晚，寬敞舒適是第一考量。

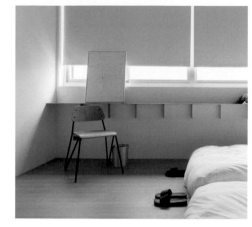

▲ 旅宿客房設計傾向簡單舒適，不做過度裝飾性，還給空間既有寬敞感為優先。（圖 / 快活慢行）

▼ 109 青旅背包客房，利用窗邊加設層板，成了類吧台，可供房客臨時性工作或滿足其他需求。（圖 / 采金房室內設計）

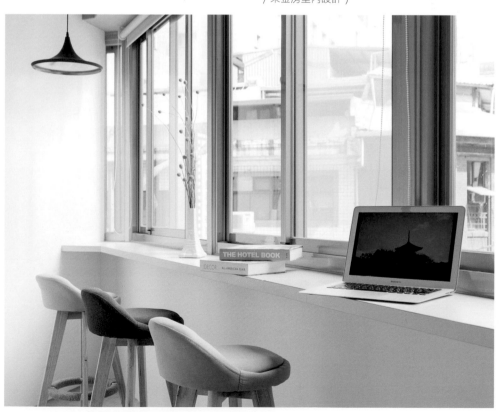

木作合板分等級　載重、耐磨刮力影響應用項目

前章節案例中的宜蘭玉田墅，本身從私人招待所轉型民宿，收納設計較為特別，屬於偏居家使用，從下圖可知樓中樓房間內裝的收納櫥櫃有梯下空間、靠落地窗的架高木地板附加收納抽屜櫃，樑柱牆角畸零地規劃層板櫥櫃，置放電熱水壺等備品。既有設計已完整考量承重問題與用途。

相對本就計畫為旅店經營者，收納設計並不複雜，可須顧及使用頻率、耐磨力（旅客不斷入住，每個行為習慣不同），盡量降低維護成本和避免安全意外發生。

例如層架家具邊角尖銳，有撞傷風險，載重沒算好，搭配鎖頭五金鬆脫，整個掉落會砸傷人，甚至選用貼木皮板材，可環境潮濕，久了木皮脫落等等。然而木作板

材種類和型態相當多樣，各有其裝修適用性。舉凡常聽到的 OSB 定向粒片板、樺木合板、木芯板、實木等，各有優點，除此，同一種板材還可區分成不同等級，應用範圍也各有異。

▲宜蘭玉田墅的客房收納展示，原本為招待所自用，所以當初設計偏住宅使用。（攝影／張業銘）
▼即便是同一種材質的層板，也有等級區別，圖為落葉松合板的功能規劃示意。（圖／益材木業）

樺木合板分 4 級　家具型挑 B/BB

運用切面細緻光滑的樺樹木材製造的樺木合板，因紋路細緻，色澤偏淺亮，板材結構堅固強健，常被室內設計拿來當櫥櫃、桌具枱面、層架、格柵甚至地板板材。樺木合板依表面節疤和修補數量可由高至低分成 B、BB、CP、C 四級，等級愈高，合板板面愈平整無瑕，較少開放性裂口。而同片板材因應取材過程，正反面可有兩種不同級別表現，例如正面是 B 級，背面可能為 BB 級。

第 1 種 B/BB：重外觀、細節質感的室內設計選擇，用於 CNC 加工家具、洞洞板、桌板等，厚度有 4 至 30 mm 厚。

第 2 種 BB/BB：厚度變化度較高，可援作櫥櫃層板、牆板、地板材。

第 3 種 CP/C：只要是 CP 和 C 等級，樺木合板的節疤和修補數量較多，這類型的板材，多用在不容易直接看到，或是較不注重美觀與否的裝修處，像是床底板、櫥櫃背板。

第 4 種 C/C：等同第 3 級 CP/C 概念，其節疤又最為明顯，不太會拿來當表面材，偏底板選材。但鄉材風偏好此類。

▲ 等級較好的樺木合板，多用來當櫥櫃層板。（圖／益材木業）

▼ 樺木合板等級愈高的，愈看不到木材本身節疤，木節數量亦愈少。（圖／益材木業）

B　　BB　　CP　　C

落葉松合板堅實耐用　層架挑 B 級美觀至上

合板選用耐寒的落葉松材質，優勢在於落葉松本身富含油脂，密度高，結構紮實，天然耐腐性佳，製做成實木板材，相對堅固耐用，可用於承重結構面材。在日本木構造建築，最常以落葉松合板當屋瓦下方的結構用合板。

另外落葉松合板的紋路細節較樺木合板精緻，木紋優雅，若經過鋼刷上漆處理，更能凸顯既有紋路，相當受商業空間設計喜愛。其亦有等級區別，每種等級結構力差異不大，唯獨面板的節疤多寡不同，影響使用範圍。只是要留意台灣濕氣重，施工時，不宜直接曝露室外，用做戶外材，合板也最好做上漆保護處理。

第 1 種 B：節點坑疤少，幾乎看不見，適用於櫥櫃面板、層板、桌板、牆板或洞洞板等，要求高精緻度的室內設計。

第 2 種 CP：木材節點疤紋明顯，數量較多，以致表面整潔美觀度較弱，故適用於一些「背材」，不用被直接注視的地方，諸如廚櫃背板、床底板等。

第 3 種 C：面板大量節疤缺陷，且清晰可見，影響表面整潔度，和 CP 級同樣，只能拿來當廚櫃背板，毋需注重外表美觀的地方。

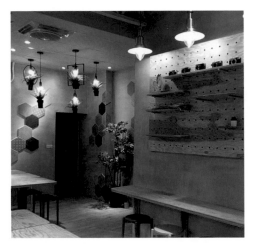

▲ 落葉松合板承重力佳，適用於桌板、層架，但施工上還需留意板材寬度不宜過長，板材中間產生翹曲現象。（圖 / 益材木業）

▼ 由左至右為落葉松合板等級 B、CP、C，由圖清晰可辨各等級的節疤數量。（圖 / 益材木業）

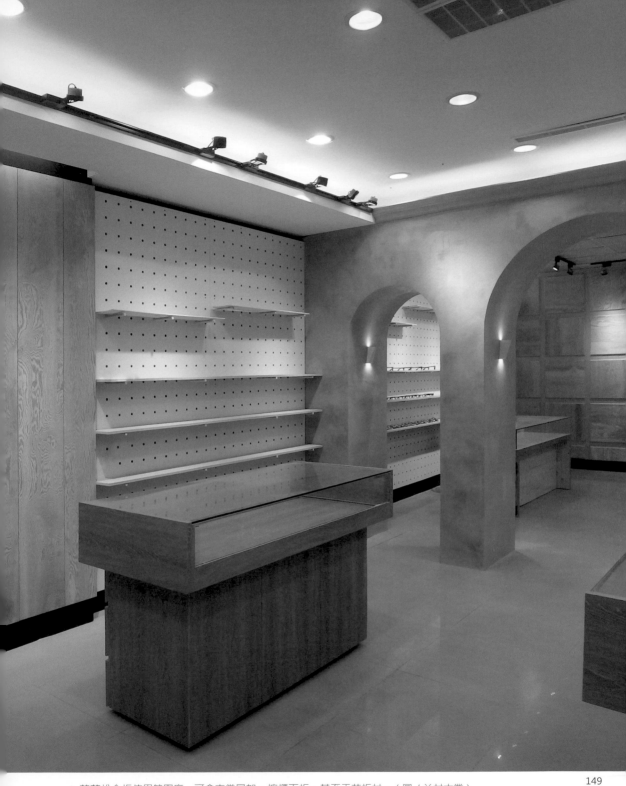

▲ 落葉松合板使用範圍廣,可拿來當層架、櫥櫃面板,甚至天花板材。(圖/益材木業)

常見可用於層架的板材類型

種類 \ 說明	組成方法	特點	用途	注意事項
密集板 MDF	纖維木屑膠合而成，兩側可貼皮或烤漆處理	·容易塑形 ·環保材	多用於系統家具、可 DIY 組裝的家具	·較不耐重，相對容易變形 ·防潮性較差
蜂巢板	兩片較薄的面板（木作纖維板）中間鑲黏用回收紙材打造的蜂巢狀的芯材	·主原料是紙，所以重量輕 ·成本較親民經濟 ·可塑性高	·隔間材 ·層架 ·家具	·非實木，承重力有限 ·易受潮，脫膠，使用年限較不長久
美耐板	將色紙和牛皮紙等浸過樹脂，層層堆疊高溫高壓製成	·擁有塑色、木紋、石材、金屬、絲絨布面、皮革等多種花色 ·耐髒汙、耐高溫	櫥櫃、系統家具的門片、枱面建材	·好清潔但不耐腐蝕，避免使用酸性清潔劑 ·遇水溶液膨脹，黏著劑得慎選
OSB 定向粒片板	木材刨切薄木片，與膠合劑混合層層交疊，熱壓而成	·環保材 ·密度高且結構性良好	·表面裝飾材 ·木構造天壁地等底板	木片交疊壓製而成，外觀粗獷，紋理單一
合板／夾板	由數層木單板互相垂直交疊，每層間使用膠合劑，再經熱壓而成	·平整性良好 ·結構性佳 ·酚醛膠防水性優良	床板、桌面材質、室內隔間材、櫥櫃、地板材	市售合板種類眾多，須留意使用之膠合劑與木材來源是否符合標準

說明 種類	組成方法	特點	用途	注意事項
塑合板	木材打碎成纖維粒狀,在壓縮膠合製作,表面可貼皮加工	· 環保材 · 芯材細緻,看不到木材纖維 · 表面可印製各種質感與壓紋,如木紋、石紋、金屬紋 · 防潮耐撞	系統家具、櫥櫃、DIY家具	因抗變強度高,不易變形,相對較造型特殊的設計不易加工
木芯板	中間實木,上下包覆薄木片打造,表面貼皮或直接上漆處理	· 防潮佳 · 耐重壓 · 重量輕,方便現場施工	櫥櫃、桌面材質	木作工程常用建材,現場施工須使用大量黏著膠劑,易揮發甲醛

▼ 木作板材種類多元,可運用於櫥櫃層架、壁面裝飾材甚至木地板等不同設計需求。(圖 / U.I.J Hotel & Hostel 友愛街旅館)

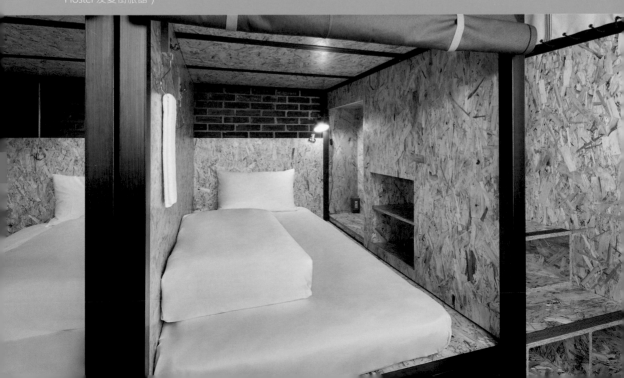

實用板材搭配指南

落葉松合板

符合 CNS 11671 標準「特類結構用合板」,其防水性、耐候性以及膠合強度比一般合板佳,它的天然耐腐更為落葉松合板帶來優勢,所以適用於家具、屋頂底板、室內外建築結構以及裝飾材。益材木業提供。

樺木合板

因極佳延展性,可用來 CNC 特殊造型加工的樺木合板,亦是裝修常見木作建材,它的等級愈高,愈能減少加工耗材,但須注意合板使用的膠合劑有 WBP 防水膠與 MR 室內膠兩種,得視使用空間選擇合適的膠合板。益材木業提供。

OSB 定向粒片板

原本主要用來當剪力牆、屋頂、樓板天花建材的 OSB 定向粒片板,因擁有良好穩定性,表面刨花紋路特別,比系統家具常用的塑合板和 MDF 纖維板,結構力佳又更經濟實惠,所以近年大量被室內設計引用,成為複合板材,使用範圍極廣。益材木業提供。

實木拼板

實木拼板又可叫裝修用集成材,是用小徑的樹木或木材短料拚接而成,保有原木的質感和紋路,不易變形翹曲,適用於一些實木家具、桌板、牆板等裝修需求,另可用它來替代天然實木寬板材。益材木業提供。

美耐木芯板

外觀紋理和實木別無二致，堅固耐用，同時具有防焰、耐刮磨、耐高溫與酸鹼等特性，室內設計多用它來打造書櫃、櫥櫃、桌板、衣櫃等等櫃體設計，亦可作為基底板材。不過拿來當桌板枱面，雖然耐刮磨，但過度切割，還是會留下割痕。北大建材提供。

松木桉木混搭合板

由松木和桉木混搭交疊，用生質無醛膠黏合的低碳環保合板，不僅甲醛釋放含量低，兩種木種皆屬於無蟲卵寄生樹種，松木的松脂可抗蟲蛀，桉木亦有驅蟲效果，結構也相當堅固，耐重力佳，所以無論是用來做桌板、超耐磨地板，甚至書架，都游刃有餘。誠庭新材料提供。

桉樹合板

桉樹其實就是我們熟知的尤加利樹，其具有驅蟲功能，因此不怕木作類空間，久了容易招來蠹蟲啃食，加上它良好載重力，可抗裂抗收縮，屬複合性板材，能廣泛運用在天地壁室內裝修，如樓板天花、地板、隔間牆與造型家具。北大建材提供。

▲ 合板材質多元，符合時下複合式裝修趨勢，圖為松木和桉木混合交疊的合板打造的商空展示櫥櫃。
（圖／誠庭新材料）

153

POINT 03
天花封板材質 4 大關鍵
承重力、防燃、防水、輕量體

天花板在室內裝修扮演微妙角色，修飾隱藏不想讓人看到的管線（如水電路、空調設備與消防），二則透過造型設計來為空間層次加分。基本作法不外乎可平封施作，或藉助彎曲板加工製作弧線造型，甚至運用高低差來創造天花層次。不過仔細留意特色旅宿的天花板設計，選擇樓板裸露，不封天花板，頂多修飾包樑的，不在少數。更有人利用格柵手法，半裸半隱藏，保持室內應有挑高感。

無論選哪種作法，天花板會運用到的板材其實相當多元，除了現在愈發注重的環保無毒條件外，尚有 4 大重點須留心，並根據空間環境和需求，慎選適當板材。要美觀也要合乎機能實用性。

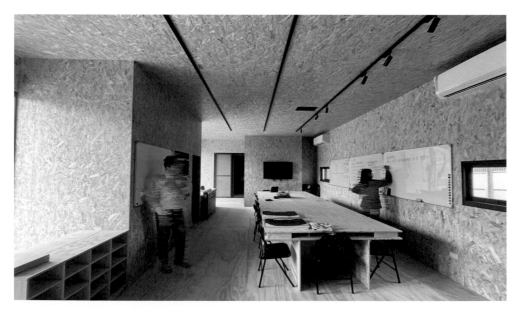

▲ OSB 定向粒片板不僅可當壁面建材，也能為天花封板素材。（圖／益材木業）

√ 吊重物注意承重力：當天花需要垂掛大型燈具或是吊扇，一般的矽酸鈣板承重力不足，需補強結構。

√ 潮濕環境注意防水性：空間環境較為潮濕，易造成發霉甚至腐蝕，天花板材挑防水性佳為優先，好比浴室天花封板就不宜挑無防水的夾板、矽酸鈣板或礦纖板等材質。

√ 負重輕減輕結構負擔：封板材質不宜過重，會影響角料的支撐力，容易引發塌陷掉落風險。

√ 防燃標準：建築法規規定裝修用材需達一定防燃標準，避免發生火災時，助長火勢，釀成大型災害。

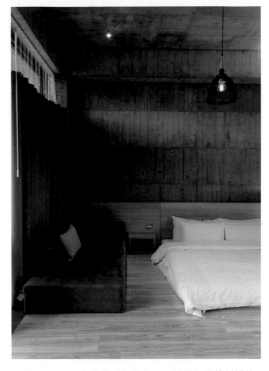

▲ One House 內裝幾乎為裸裝修，樓板無天花封板修飾。（攝影／陳順龍）

卡扣木格柵天花　快施工好維修

可減輕壓迫感的木作格柵天花，以往靠傳統木作按部就班，花 10 到 15 天裁切實木黏貼，現有卡扣式木格柵，主使用元件為輕鋼架和塑木，類卡扣木地板拼組概念，只需將長條型的木格柵扣合支撐架的卡榫，以吊筋固定即可，施工日大幅縮短至 1 到 2 天便可告成，日後維修只需拆換局部。

▲卡扣格柵天花施工示意。（圖／冠譽國際建材）

天花板不可省的工序
穩固結構、注意留縫、強化載重

最基本的天花板施工流程，標示天花板完成面，水電、空調設備廠商進場配管，消防管移位或改管則事先場勘確認，再由木工下角料，隨後才進行消防改管作業，最後才封板。看似簡單的工序，有些細節疏忽了，天花板會成裝修大災難。

角料密度要夠
預留維修空間

骨架間距不宜過寬鬆，每 2 支橫料便要搭配 1 支 T 字吊筋補強骨架結構，避免鬆軟塌陷垮掉，更別為了爭取樓板淨高度，讓天花板角料過於服貼設備管線，這樣日後有維修需求，反而難處理，特別是吊隱式冷氣室內機，還需考慮機械的散熱空間。

底部強化結構可掛重物
注意交界伸縮縫

天花板和壁面交界處，施作時要預留伸縮縫好避免熱漲冷縮造成擠壓效應，同時交界處得上好 AB 膠填縫。另外天花板主要建材為矽酸鈣板，但它不耐掛重物（其他建材載重也有差異），懸掛大型主燈或其他裝飾品的位置可加厚夾板強化結構載重力。

▲ 不同立面交界處須注意伸縮留縫。（圖／采金房室內設計）

◀ 吊隱式冷氣室內機需預留維修孔和適度散熱空間。（圖／采金房室內設計）

常見天花板板材特色比較

種類 \ 說明	優勢	使用限制
矽酸鈣板	・一級耐燃防火 ・可貼其他表面裝飾材，屬常見的天花板面板材質	・吊掛性較弱，掛重物得用夾板加強 ・無防水性，不適合潮濕環境
防潮石膏板	・一級耐燃板材 ・吸水長度變化率低，不易受潮龜裂 ・厚度薄、材質堅固耐用，好加工	・天花板使用輕鋼架工法，在邊角加護角加強提升耐用性 ・吊掛重物需加夾板強化結構
PVC 塑膠板	・浴室天花封板用材 ・價格因廠牌而異，眾多天花板面材中，最為親民 ・施工快速，防水好清潔 ・有木紋、霧面等多種花色選擇	因為不吸水，水蒸氣反凝結成水珠滴落，使用久了有變形風險
纖泥板	・造型度高 ・防火耐燃 ・可搭配其他修面手法，如水泥噴漿、油漆上色 ・隔熱、防潮、防霉且具隔音吸音效果	可防潮但不吸水，不宜做浴室天花板材
甘蔗板	・造型度高 ・防火耐燃 ・可搭配其他修面手法，如水泥噴漿、油漆上色 ・隔熱、防潮、防霉且具隔音吸音效果	易吸水，水氣過重時，板材會膨脹，不建議用於浴室

造型天花板材搭配指南

木紋水泥板

以纖維水泥為主原料的水泥板,有極佳防水防潮性,又耐腐有韌性,使用年限長,不易變形,最為適合台灣潮濕氣候,可當作室內外裝修材,連浴室天花也能安裝。永逢企業提供。

康柏纖泥板

松木刨絲纖維混合浸泡水泥而成,因表面包覆水泥層,蛀蟲不易咬食,質輕且多孔結構,擁有不錯的吸音隔音效果,厚度有 15 mm 以上,所以,除了能當結構材,也能用做天花封板建材。永逢企業提供。

OSB 定向粒片板

利用人造再生林木製成,表面含蠟可防蟲害,防潑水功效,適用於裝飾、樓板或剪力牆,但使用範疇和需求不同,板材等級亦有不同。該建材屬就地取材製造,不同區域生產的材質也有區分,北美多白楊木,色澤較深,歐洲偏紅松雪杉,顏色偏淺。益材木業提供。

環球石膏板

不含石綿、甲醛等揮發性有毒物質,防火耐震,耐燃一級又可回收再利用的綠建材,吸水率 10% 以下,不容易受潮,除此石膏經久耐用,材質穩定,相對不易龜裂變形。環球水泥提供。

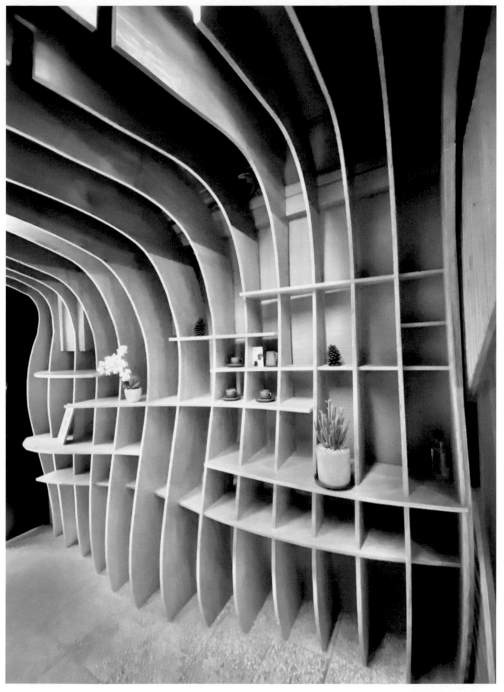

▲ 利用松木混桉木合板，以一體成型概念，讓展示櫃層架由壁面向上延伸，和天花格柵連成一片。（圖／誠庭新材料）

POINT 04

玻璃鋁門窗安裝
周邊環境決定最佳材質

民宿旅店空間設計，喜歡玻璃屋、大片式落地景觀窗，好盡攬戶外美景，但你可能安裝後，才發現 — 屋頂和四面皆透明的玻璃屋，採光好充足，好美輪美奐，玻璃材質沒選好，那小「房間」有如溫室，夏天酷熱難耐，冷氣用電量會攀高；漂亮的落地景觀窗，四周沒遮蔽物，尤其坐落田中央，景色格外怡人，

然而來個狂風暴雨，窗就成了雨水狂灌的最佳「入口」。

想避免這些煩惱，其實在設計時，可以根據所在位置、環境條件來挑選合適的玻璃、窗框結構用料與五金配件等等。此外，窗也區分多種型態，各有其優勢和安裝需求。

▲ 可引入自然採光，予人窗明几淨感的落地玻璃門窗設計，最受歡迎。（圖 / 門草行旅）

固定窗：玻璃直接固定窗樘，無法開啟，氣密性和水密、隔音效果最佳。

橫拉窗：運用滑軌或走軌，全在窗樘的平面方向開闔，可左右開，也有上下移動的上下拉窗，但為了開闔順暢度，相對窗扇和窗樘會有些間隙，影響氣密、水密和隔音功能。

推開窗：有窗扇往內開的內開窗、往外開的推開窗、上下翻動開的橫軸窗，又或由窗扇下方往室外開的推射窗等類型。

折疊窗：多片窗扇組成，用折疊方式開啟，可雙開或單開設計。

▲ 露台遮光罩與各式窗型組合的玻璃屋，安裝要注意玻璃的隔熱性。（圖 / 名匠鋁窗工藝 左大鈞）

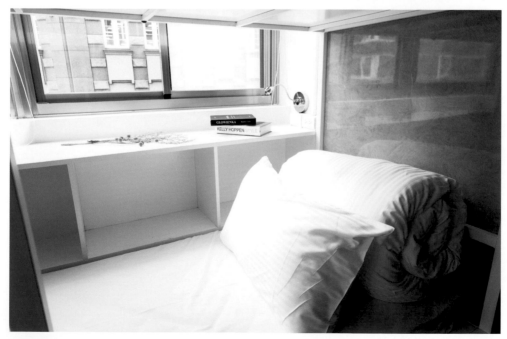

▲ 109 青旅客房用窗，為一般常見的橫拉窗設計。（圖 / 采金房室內設計）

選材 3 大條件
受風雨面、建築結構、地況

窗的用料大致分成玻璃和窗樘橫料等素材，其中玻璃佔了鋁窗 70 至 80 % 面積，它會影響鋁窗的結構強度、隔音與隔熱效能，意即當窗尺寸愈大，玻璃占比跟著增加，重量隨之加重，若窗樘結構沒有相對應強度，會讓窗框變形。若再加環境條件，到底該選鋁合金或不鏽鋼材質，玻璃要挑哪種強度，在在不得馬虎。

迎風受雨面大窗會撓曲
落地窗電焊立框較牢固

窗戶的選擇不外乎氣密和水密要佳（關窗時風和雨水透不進來），在巷道內的開窗，單純受雨、沒有風壓問題，或者位在低樓層，前面有高樓擋住受風，只要做好水路，玻璃和鋁窗接合處打好矽利康，便不會有滲水問題。但當前方無遮蔽物，受風又受雨，特別是高樓層有強力風壓，玻璃和窗框容易兩相撓曲變形。

而且超過 1 米以上的窗戶，可以稱得上大窗，當位置是在迎風受雨面，玻璃又選太薄情況下，玻璃強度不足，易碎裂，窗框的膠條密合度更容易出現縫隙，讓雨水有機可乘跑進室內。外加是落地窗類型時，那麼玻璃最好選較厚的單層或膠合玻璃，窗框材質相對建議採用不鏽鋼，以牢固性高的電銲立框安裝方法，確保落地窗使用安全。

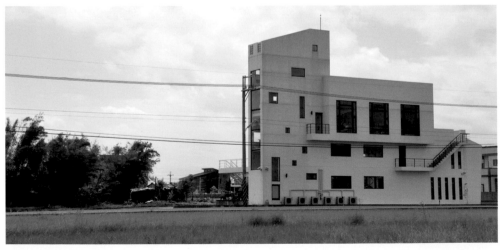

▲ 玉田墅因四周圍繞田園，少遮蔽物，每面的開窗尺寸和形體各有不同。（圖／玉田墅）

地貌、地況、位置高度
影響風壓影響玻璃選材

受風面的玻璃要選厚一點，這是和風壓有關，而風壓的強度與所在的地貌地況、高度有直接關係。地貌是指建物前面有無遮障，建築物高度 10 倍以內距離，有零星的房子可擋風，或是在巷道裡，即便有颱風來襲，也感覺不到有強風暴雨。

高度是指樓層愈高，其風阻較小，相對風會大。再者，位在北部或中部縣市，又或地況是平坦無起伏區域還是沿海地區，這些亦會左右風壓強度，當風壓強度大時，考慮種種環境因素，玻璃便要厚一些。

涉及建築支撐強度牆壁
少做大片式落地窗

因為落地窗面積較大，透光通風性和景觀呈現都屬絕佳優勢，深受大家推崇，極力想在住宅商空也來一筆，但未必建物每個面向都能規劃落地窗，這涉及建築結構。畢竟落地窗等同牆體設計，若預設位置會影響結構的承重強度，不建議逕自改裝。迎風面、風壓強的位置，考慮撓曲，也不宜規劃大片式落地窗。

▲ 大面積落地窗安裝時，要考慮建築結構以及周邊地貌環境條件。（圖／玉田墅）

▲ 快活慢行客房的開窗，並非直接對外，露台還有一層，故室內選擇一般壓花玻璃即可，無須過度考慮風壓或是隔熱等問題。（圖／快活慢行）

▲ One House 浴室擁有大片窗景，結合推開窗促進空氣對流，戶外林蔭又能緩解西曬問題。（攝影／陳順龍）

乾濕式安裝法　依環境條件、預算評估

選好材後，要來選擇適合的安裝法。鋁窗安裝可分乾式和濕式。濕式是指需結合泥作兩種不同工種交替進場施作，抹水泥砂漿來處理立窗框等工序，適用於舊窗換新窗，或新建案的新窗需求，乾式則無須泥作立框，直接在原來的窗框重包框套窗，多用於舊窗換新。

兩種工法沒有誰是最好，就施工期來說，乾式比濕式短，以成本考量來看，濕式比乾式高，各有優缺，端賴建築空間環境條件與預算來選擇評估。

▲ 依所在建物條件、預算和需求，選擇合適的安裝工法，圖僅示意。（圖／門草行旅）

▲ 鋁窗安裝可分乾式和濕式，兩者無絕對好壞，圖僅示意。（圖／名匠鋁窗工藝 左大鈞）

小知識 · 窗框塗裝

常見窗框有金屬色、木紋色、象牙白等各種配色，是因為利用塗裝來改造，而且塗裝還能防止鋁料氧化。常見方式有：

粉體烤漆：樹脂塗料粉末電壓，鋁料透過靜電吸附塗料，顏色多變，可做特殊色。

陽極處理：利用電解著色，色彩具有金屬感，但顏色選擇有限，僅有單一色系的深淺變化。

氟碳烤漆：以氟碳樹脂、壓克力樹脂為原料塗裝，表面觸感帶點塑膠粒感，耐候性與抗汙性佳。

木紋塗裝：先用粉體烤漆處理底層，再以油墨轉印或貼木紋膜，將木紋貼在底層，可擁有仿實木質感。

乾式安裝工程期短
原結構漏水無法解決

不須動用泥作的乾式工法，優勢在於時間短成本低，只是舊窗換新，局部動工，當還有人居住時，不易干擾生活品質。另外一種是陽台女兒牆想架窗成密閉式空間，不需水泥砂漿進行填縫，亦不需包框料，純靠鎖釘、矽利康等封住窗框和女兒牆結構空隙，亦可使用乾式工法。但當舊窗有嚴重歪斜，嵌縫處裂縫清楚可見，窗體過大外加選用的玻璃過厚重時，乾式安裝可能無法解決原建物結構的漏水問題，畢竟是在舊框上加放新框，舊框歪新框也會跟著傾斜，此時不建議選擇乾式工法。安裝時也請留意幾大要點：

要點 1：包框料和原窗樘間，填發泡劑或隔音棉，可減少噪音共振。

要點 2：不鏽鋼螺絲釘鎖定後，一定要填縫矽利康，不讓雨水從鎖孔滲入。

要點 3：新舊鋁框的接合處，也要施打矽利康填補縫隙，避免雨水滲入鋁料內。

要點 4：鋁框金屬材質較軟，栓鎖螺絲釘不宜太緊，否則會破壞鋁料導致窗框變形。

要點 5：鋁窗若在受雨面，螺絲忌諱鎖在窗樘下支橫料上，因這樣很容易滲水。

▲ 打發泡劑填補新舊窗樘之間的縫隙，可減少這裡中空層產生噪音共振效應。（圖 / 名匠鋁窗工藝 左大鈞）

▲ 乾式工法是將包框料覆蓋固定在舊窗樘上。鎖螺絲釘時，要留意力道，不宜過大，以免影響鋁料變形凹陷。（圖 / 名匠鋁窗工藝 左大鈞）

濕式工法立框結構佳　注重打水路強化水密氣密

配合泥作工序的濕式工法，不僅成本費用高，工期也較長，因為它的工序步驟多，得配合不同工種，除此，施工期間多灰沙，拆舊框時電鑽敲打易有噪音，這是得相對忍受的小缺陷。

撇開建物新建窗一定得用濕式工法，當舊有窗框結構嚴重變形，或下雨時窗邊四周有水量產生，鋁窗採濕式工法比運用乾式工法，更可解決原有缺失，當然前提是所有工序得到位。

要點 1：立框時要用雷射水平儀確認基準線，避免框體歪斜。

要點 2：落地式門窗立框階段，要先和泥作確認地坪完成面高度，避免造成門檻過低或過高現象。

要點 3：窗樘和牆面結構間的空隙，要確實以水泥砂漿填縫，若填不完整，日後容易滲水。

要點 4：填縫的水泥砂漿可以添加防水劑，加強防水效果。

要點 5：窗樘和泥作的接合面，需施打矽利康，強化防水，該動作稱為打水路，需到位落實，否則受雨面的窗，滲水更為明顯。

要點 6：套裝玻璃時，如有下雨受露等潮濕現象發生，勿進行玻璃安裝和矽利康填縫作業，因易造成黏合不佳。

▲ 立框要注意水平有無失準歪斜，過程間得不時仰賴水平儀器校正。（圖／名匠鋁窗工藝 左大鈞）

▲ 濕式工法安裝落地門窗，初期立框步驟得確定地坪完成面高度，圖僅示意。（攝影／張業銘）

窗型和適用玻璃推薦

按照玻璃的結構來說，有單層、膠合複層玻璃，所謂的複層是指兩片玻璃間夾中間乾燥空氣層，可有 2 片或 3 片膠合，愈多片，玻璃強度就愈強，相對重量變愈重。

從樣式類別來區分，則可分為有色玻璃、透明玻璃、半反射玻璃、壓花玻璃、low-e 玻璃，每種玻璃各有其特色優點。好比噴砂玻璃有較好的隱私防護性，但當遇到水氣時，玻璃會變半透明狀，隱私性反變差；壓花玻璃則有 5 mm 厚，相對安全性較差，只能用在較沒有安全顧慮的環境。

情境	窗型挑選順序	玻璃挑選順序
西曬	· 能斷熱 · 窗框寬度 10 cm 以上窗型 · 窗框寬度 8 cm 窗型	· low-e 複層或膠合玻璃 · 惰性氣體複層玻璃 · 膠合玻璃 · 單層玻璃
受風面	· 推開窗 · 橫拉窗	· 考慮強度時：單層強化玻璃 > 膠合玻璃 > 複層玻璃 · 考慮安全性時：膠合玻璃 > 單層強化玻璃 > 複層玻璃
受雨面	· 推開窗（參雜風勢因素時） · 橫拉窗或其他窗型（無較大風勢的環境條件下）	都可
景觀窗	· 推開窗 + 固定窗 · 橫拉窗 + 固定窗 · 折疊窗（無風壓和受雨面顧忌時） · 單橫拉窗	· low-e 膠合玻璃 · 膠合玻璃 · 複層玻璃 · 單層玻璃

備註：窗型與玻璃推薦順序，仍因所在環境條件、細部規格有所變動。圖表資料來源摘自「有好窗才是好房子：鋁窗設計施工全輯」，作者左大鈞

SFA 機械式排水系統
簡化 1 變多衛浴工程

衛浴想更改位置或是無中生有，如雅房變套房，甚至 1 間衛浴要改隔成多間設計，尤其原本為民宅欲改成民宿，商辦大樓改建成旅宿等等情事，傳統施工得透過糞管填高增設管線處理（至少拉高 15 cm），連帶地坪完成面高度跟著提高，才有辦法實現，不過現在有套施工更為簡便的 SFA 室內機械式排水系統，結合攪碎機與水泵幫浦而成的排汙功能，可協助實現旅宿改裝衛浴夢。這套系統不只衛浴空間改造受惠，廚房想移位也能輕鬆辦到。

亮點 1：傳統泥作衛浴，得多次進場，等水電設管再埋管，再行打底貼磚，安裝設備，耗時數周以上，SFA 系統縮短工程期，僅數天即可安裝妥善。

亮點 2：傳統糞管要提高，新增衛浴若離管道間過遠，給排水管拉長，若接點處理不當，容易造成回流，但 SFA 機械式排水，無須破壞地坪，保留原裝修結構，更能任意加裝延長管，透過不鏽鋼璇轉刀片，絞碎廁所廢棄物，接近液化狀，再由幫浦排入主排水管，解決管路較長無法順水窘境。

亮點 3：系統泵箱體積不大，可直接安裝於馬桶設備後方，更不受原有管線限制，排汙系統可隱藏在牆壁內，或櫥櫃裡，形同壁掛式馬桶水箱設計，節省室內空間。

施工必知事項
電壓、洩水坡度、管路限制

注意防水防塵
加裝斷電路由器更安全

SFA 機械式排水設備用電規格有家用靜音
型 110V 及商用強力型 220V，常用的家
用靜音型僅用電 550W，可與一般電器共
用插座，而設備隨附的三線式含接地電
源線須連接至漏電斷路器迴路，方能確
保裝設在浴廁也安全無虞。

▲ 不破壞地磚前提下，SFA 機械式排水系統可
讓無衛浴設備的雅房升等成套房。（圖 / 尚德衛浴）

遵守 1:100 洩水坡度

排入 SFA 排水設備的廢水汙水，是利用
重力流方式流入設備，進入設備的廢水
管路需確保至少 1% 的洩水坡度，汙水管
路至少 3% 的洩水坡度，當設備內水量到
達啟動水位，將啟動幫浦排水至低水位
停止。

▲ 安裝 SFA 機械式排水系統，需注意管路洩水坡
度，避免排汙力受影響。（圖 / 尚德衛浴）

獨立排水管直接連主排水
排汙管路不受限於重力

需備有獨立的排水管路，垂直安裝排汙
管的接口要靠近設備，以確保最大排汙
效率。在管路轉角處使用大月彎或 45 度
接頭 2 個以減少揚程減損，越少的揚程
減損，代表設備排廢水效率越高。

▲ SFA 排水系統改裝的 3D 示意。（圖 / 尚德衛浴）

169

圖片提供 | 卡曼特精品磁磚

旅館業管理規則

資料來源 / 引自中華民國交通部 110 年 9 月 6 日修正民宿管理辦法

第 一 章 總則

第 1 條　本規則依發展觀光條例 (以下簡稱本條例) 第六十六條第二項規定訂定之。

第 2 條　本規則所稱旅館業，指觀光旅館業以外，以各種方式名義提供不特定人以日或週之住宿、休息並收取費用及其他相關服務之營利事業。

第 3 條　旅館業之主管機關：在中央為交通部；在直轄市為直轄市政府；在縣 (市) 為縣 (市) 政府。

旅館業之輔導、獎勵與監督管理等事項，由交通部委任交通部觀光局執行之；其委任事項及法規依據公告應刊登於政府公報或新聞紙。

旅館業之設立、發照、經營設備設施、經營管理及從業人員等事項之管理，除本條例或本規則另有規定外，由直轄市、縣 (市) 政府辦理之。

第 二 章 設立與發照

第 4 條　經營旅館業者，除依法辦妥公司或商業登記外，並應向地方主管機關申請登記，領取登記證後，始得營業。

旅館業於申請登記時，應檢附下列文件：

一、旅館業登記申請書。

二、公司登記或商業登記證明文件。

三、建築物核准使用證明文件影本。

四、土地、建物同意使用證明文件影本。(土地、建物所有人申請登記者免附)

五、責任保險契約影本。

六、提供住宿客房及其他服務設施之照片。

七、其他經中央或地方主管機關指定之有關文件。

地方主管機關得視需要，要求申請人就檢附文件提交正本以供查驗。

第 5 條　旅館業應設有固定之營業處所，同一處所不得為二家旅館或其他住宿場所共同使用。

旅館名稱非經註冊為商標者，應以該旅館名稱為其事業名稱之特取部分；其經註冊為商標者，該旅館業應為該商標權人或經其授權使用之人。

第 6 條　旅館營業場所至少應有下列空間之設置：

一、旅客接待處。

二、客房。

三、浴室。

第 6-1 條　旅館業有下列情事之一者，地方主管機關應撤銷其登記並註銷其旅館業登記證：

一、於旅館業登記申請書為虛偽不實登載或提供不實文　件。

二、以詐欺、脅迫或其他不正當方法領取旅館業登記證。

第 7 條　（刪除）

第 8 條　旅館業得視其業務需要，依相關法令規定，配置餐廳、視聽室、會議室、健身房、游泳池、球場、育樂室、交誼廳或其他有關之服務設施。

第 9 條　旅館業應投保之責任保險範圍及最低保險金額如下：
　　　　一、每一個人身體傷亡：新臺幣三百萬元。
　　　　二、每一事故身體傷亡：新臺幣一千五百萬元。
　　　　三、每一事故財產損失：新臺幣二百萬元。
　　　　四、保險期間總保險金額每年新臺幣三千四百萬元。
　　　　旅館業應將每年度投保之責任保險證明文件，報請地方主管機關備查。

第 10 條　地方主管機關對於申請旅館業登記案件，應訂定處理期間並公告之。
　　　　　地方主管機關受理申請旅館業登記案件，必要時，得邀集建築及消防等相關權責單位共同實地勘查。
　　　　　地方主管機關受理本規則施行前已依法核准經營旅館業務或國民旅舍者之申請登記案件，得免辦理現場會勘。

第 11 條　申請旅館業登記案件，有應補正事項者，由地方主管機關記明理由，以書面通知申請人限期補正。

第 12 條　申請旅館業登記案件，有下列情形之一者，由地方主管機關記明理由，以書面駁回申請：
　　　　　一、經通知限期補正，逾期仍未補正者。
　　　　　二、不符本條例或本規則相關規定者。
　　　　　三、經其他權責單位審查不符相關法令規定，逾期仍未改善者。

第 13 條　旅館業申請登記案件，經審查符合規定者，由地方主管機關以書面通知申請人繳交旅館業登記證及旅館業專用標識規費，領取旅館業登記證及旅館業專用標識。

第 14 條　旅館業登記證應載明下列事項：
　　　　　一、旅館名稱。
　　　　　二、代表人或負責人。
　　　　　三、營業所在地。
　　　　　四、事業名稱。
　　　　　五、核准登記日期。
　　　　　六、登記證編號。
　　　　　七、營業場所範圍。

第 三 章 專用標識之型式及使用管理

第 15 條　旅館業應將旅館業專用標識懸掛於營業場所明顯易見之處。
　　　　　旅館業專用標識型式如附表。
　　　　　前項旅館業專用標識之製發，地方主管機關得委託各該業者團體辦理之。
　　　　　旅館業因事實或法律上原因無法營業者，應於事實發生或行政處分送達之日起十五日內，繳回旅

館業專用標識；逾期未繳回者，地方主管機關得逕予公告註銷。但旅館業依第二十八條第一項規定暫停營業者，不在此限。

第 16 條　地方主管機關應將旅館業專用標識編號列管。

旅館業非經登記，不得使用旅館業專用標識。

旅館業使用前項專用標識時，應將前條第二項規定之型式與第一項之編號共同使用。

第 17 條　旅館業專用標識如有遺失或毀損，旅館業應於事實發生之日起三十日內，向地方主管機關申請補發或換發。

第 四 章 經營管理

第 18 條　旅館業應將其登記證，掛置於營業場所明顯易見之處。

第 18-1 條　旅館業以廣告物、出版品、廣播、電視、電子訊號、電腦網路或其他媒體業者，刊登之住宿廣告，應載明旅館業登記證編號。

第 19 條　旅館業登記證所載事項如有變更，旅館業應於事實發生之日起三十日內，向地方主管機關申請為變更登記。

第 20 條　旅館業登記證如有遺失或毀損，旅館業者應於事實發生之日起三十日內，向地方主管機關申請補發或換發。

第 21 條　旅館業應將其客房價格，報請地方主管機關備查；變更時，亦同。

旅館業向旅客收取之客房費用，不得高於前項客房價格。

旅館業應將其客房價格、旅客住宿須知及避難逃生路線圖，掛置於客房明顯光亮處所。

第 21-1 條　旅館業收取自備酒水服務費用者，應將其收費方式、計算基準等事項，標示於菜單及營業現場明顯處；其設有網站者，並應於網站內載明。

第 22 條　旅館業於旅客住宿前，已預收訂金或確認訂房者，應依約定之內容保留房間。

第 23 條　旅館業應將每日住宿旅客資料登記；其保存期間為半年。

前項旅客登記資料之蒐集、處理及利用，並應符合個人資料保護法相關規定。

第 24 條　旅館業應依登記證所載營業場所範圍經營，不得擅自擴大營業場所。

第 25 條　旅館業應遵守下列規定：

一、對於旅客建議事項，應妥為處理。

二、對於旅客寄存或遺留之物品，應妥為保管，並依有關法令處理。

三、發現旅客罹患疾病時，應於二十四小時內協助其就醫。

四、遇有火災、天然災害或緊急事故發生，對住宿旅客生命、身體有重大危害時，應即通報有關單位、疏散旅客，並協助傷患就醫。

旅館業於前項第四款事故發生後，應即將其發生原因及處理情形，向地方主管機關報備；地方主管機關並應即向交通部觀光局陳報。

第 26 條　旅館業及其從業人員不得有下列行為：

一、糾纏旅客。

二、向旅客額外需索。

三、強行向旅客推銷物品。

四、為旅客媒介色情。

第 27 條　旅館業知悉旅客有下列情形之一者，應即報請當地警察機關處理或為必要之處理。

一、攜帶槍械或其他違禁物品者。

二、施用毒品者。

三、有自殺跡象或死亡者。

四、在旅館內聚賭或深夜喧嘩，妨害公眾安寧者。

五、行為有公共危險之虞或其他犯罪嫌疑者。

第 27-1 條　經營旅館者，應每月填報總出租客房數、客房住用數、客房住用率、住宿人數、營業收入等統計資料，並於次月二十日前陳報地方主管機關；其營業支出、裝修及設備支出及固定資產變動，應於每年一月及七月底前陳報地方主管機關。

第 28 條　旅館業暫停營業一個月以上，屬公司組織者，應於暫停營業前十五日內，備具申請書及股東會議事錄或股東同意書，報請地方主管機關備查；非屬公司組織者，應備具申請書並詳述理由，報請地方主管機關備查。

前項申請暫停營業期間，最長不得超過一年，其有正當理由者，得向地方主管機關申請展延一次，期間以一年為限，並應於期間屆滿前十五日內提出。

停業期限屆滿後，應於十五日內向地方主管機關申報復業，經審查符合規定者，准予復業。

未依第一項規定報請備查或前項規定申報復業，達六個月以上者，地方主管機關得廢止其登記並註銷其登記證。

旅館業因事實或法律上原因無法營業者，應於事實發生或行政處分送達之日起十五日內，繳回旅館業登記證；逾期未繳回者，地方主管機關得逕予公告註銷。但旅館業依第一項規定暫停營業者，不在此限。

地方主管機關應將當月旅館業設立登記、變更登記、廢止登記與註銷、補發或換發登記證、停業、歇業及投保責任保險之資料，於次月五日前，陳報交通部觀光局。

第 28-1 條　依本規則設立登記之旅館建築物除全部轉讓外，不得分割轉讓。

旅館業將其旅館之全部建築物及設備出租或轉讓他人經營旅館業時，應先由雙方當事人備具下列文件，申請當地主管機關核准：

一、旅館轉讓申請書。

二、有關契約書副本。

三、出租人或轉讓人為公司者，其股東會議事錄或股東同意書。

前項申請案件經核定後，承租人或受讓人應於核定後二個月內依法辦妥公司或商業之設立登記或變更登記，並由雙方當事人備具下列文件，向當地主管機關申請核發旅館業登記證：

一、申請書。

二、原領旅館業登記證。

三、公司或商業登記證明文件。

前項所定期限，如有正當事由，其承租人或受讓人得申請展延二個月，並以一次為限。

第 28-2 條　旅館業因公司合併，其旅館之全部建築物及設備由存續公司或新設公司依法概括承受者，應由存續公司或新設公司備具下列文件，申請當地主管機關核准：

一、股東會及董事會決議合併之議事錄或股東同意書。

二、公司合併登記之證明及合併契約書副本。

三、土地及建築物所有權變更登記之證明文件。

前項申請案件經核准後，存續公司或新設公司應於二個月內依法辦妥公司變更登記，並備具下列文件，向當地主管機關換發旅館業登記證：

一、申請書。

二、原領旅館業登記證。

三、存續公司或新設公司之公司章程、公司登記證明文件影本、董事及監察人名冊。

前項所定期限，如有正當事由，其存續公司或新設公司得申請展延二個月，並以一次為限。

第 29 條　主管機關對旅館業之經營管理、營業設施，得實施定期或不定期檢查。

旅館之建築管理與防火避難設施及防空避難設備、消防安全設備、營業衛生、安全防護，由各有關機關逕依主管法令實施檢查；經檢查有不合規定事項時，並由各有關機關逕依主管法令辦理。

前二項之檢查業務，得聯合辦理之。

第 30 條　主管機關人員對於旅館業之經營管理、營業設施進行檢查時，應出示公務身分證明文件，並說明實施之內容。

旅館業及其從業人員不得規避、妨礙或拒絕前項檢查，並應提供必要之協助。

第 31 條　交通部得辦理旅館業等級評鑑，並依評鑑結果發給等級區分標識。

前項辦理等級評鑑事項，得由交通部委任交通部觀光局或 委託民間團體執行之；其委任或委託事項及法規依據，應公告並刊登政府公報。

交通部委任交通部觀光局或委託民間團體執行第一項等級評鑑者，評鑑基準及等級區分標識，由交通部觀光局依其建築與設備標準、經營管理狀況、服務品質等訂定之。

旅館業應將第一項規定之等級區分標識，置於門廳明顯易見之處。

旅館業因事實或法律上原因無法營業者，應於事實發生或行政處分送達之日起十五日內，繳回等級區分標識；逾期未繳回者，交通部得自行或依第二項規定程序委任交通部觀光局，逕予公告註銷。但旅館業依第二十八條第一項規定暫停營業者，不在此限。

第 五 章 獎勵及處罰

第 32 條　民間機構經營旅館業之貸款經中央主管機關報請行政院核定者，中央主管機關為配合發展觀光政策之需要，得洽請相關機關或金融機構提供優惠貸款。

第 33 條　經營管理良好之旅館業或其服務成績優良之從業人員，由主管機關表揚之。

第 34 條　（刪除）

第六章 附則

第 35 條　旅館業申請登記，應繳納旅館業登記證及旅館業專用標識規費新臺幣五千元；其申請變更登記或補發、換發旅館業登記證者，應繳納新臺幣一千元；其申請補發或換發旅館業專用標識者，應繳納新臺幣四千元；本規則施行前已依法核准經營旅館業務或國民旅舍者申請登記，應繳納新臺幣四千元。

因行政區域調整或門牌改編之地址變更而申請換發登記　證者，免繳納證照費。

第 36 條　（刪除）

第 36-1 條　於本條例中華民國一百零四年一月二十二日修正施行前，非以營利為目的且供特定對象住宿之場所而有營利之事實者，應自本條例修正施行之日起十年內，向地方主管機關申請旅館業登記、領取登記證及專用標識，始得繼續營業。

自本條例中華民國一百零四年一月二十二日修正施行後，非以營利為目的且供特定對象住宿之場所而作營利使用者，應依本規則向地方主管機關申請旅館業登記、領取登記證及專用標識，始得營業。

第 37 條　本規則所列書表格式，除另有規定外，由交通部觀光局定之。

民宿管理辦法

資料來源／引自中華民國交通部 108 年 10 月 9 日修正民宿管理辦法

第一章　總則

第一條　　本辦法依發展觀光條例（以下簡稱本條例）第二十五條第三項規定訂定之。

第二條　　本辦法所稱民宿，指利用自用或自有住宅，結合當地人文街區、歷史風貌、自然景觀、生態、環境資源、農林漁牧、工藝製造、藝術文創等生產活動，以在地體驗交流為目的、家庭副業方式經營，提供旅客城鄉家庭式住宿環境與文化生活之住宿處所。

第二章　　民宿之申請准駁及設施設備基準

第三條　　民宿之設置，以下列地區為限，並須符合各該相關土地使用管制法令之規定：

一、非都市土地。

二、都市計畫範圍內，且位於下列地區者：

　　（一）風景特定區。

　　（二）觀光地區。

　　（三）原住民族地區。

　　（四）偏遠地區。

　　（五）離島地區。

　　（六）經農業主管機關核發許可登記證之休閒農場或經農業主管機關劃定之休閒農業區。

　　（七）依文化資產保存法指定或登錄之古蹟、歷史建築、紀念建築、聚落建築群、史蹟及文化景觀，已擬具相關管理維護或保存計畫之區域。

　　（八）具人文或歷史風貌之相關區域。

三、國家公園區。

第四條　　民宿之經營規模，應為客房數八間以下，且客房總樓地板面積二百四十平方公尺以下。但位於原住民族地區、經農業主管機關核發許可登記證之休閒農場、經農業主管機關劃定之休閒農業區、觀光地區、偏遠地區及離島地區之民宿，得以客房數十五間以下，且客房總樓地板面積四百平方公尺以下之規模經營之。

前項但書規定地區內，以農舍供作民宿使用者，其客房總樓地板面積，以三百平方公尺以下為限。

第一項偏遠地區由地方主管機關認定，報請交通部備查後實施。並得視實際需要予以調整。

第五條　　民宿建築物設施，應符合地方主管機關基於地區及建築物特性，會商當地建築主管機關，依地方制度法相關規定制定之自治法規。

地方主管機關未制定前項規定所稱自治法規，且客房數八間以下者，民宿建築物設施應符合下列規定：

一、內部牆面及天花板應以耐燃材料裝修。

二、非防火區劃分間牆依現行規定應具一小時防火時效者，得以不燃材料裝修其牆面替代之。

三、中華民國六十三年二月十六日以前興建完成者，走廊淨寬度不得小於九十公分；走廊一側為

177

外牆者，其寬度不得小於八十公分；走廊內部應以不燃材料裝修。六十三年二月十七日至八十五年四月十八日間興建完成者，同一層內之居室樓地板面積二百平方公尺以上或地下層一百平方公尺以上，雙側居室之走廊，寬度為一百六十公分以上，其他走廊一點一公尺以上；未達上開面積者，走廊均為零點九公尺以上。

四、地面層以上每層之居室樓地板面積超過二百平方公尺或地下層面積超過二百平方公尺者，其直通樓梯及平臺淨寬為一點二公尺以上；未達上開面積者，不得小於七十五公分。樓地板面積在避難層直上層超過四百平方公尺，其他任一層超過二百四十平方公尺者，應自各該層設置二座以上之直通樓梯。未符合上開規定者，應符合下列規定：

(一) 各樓層應設置一座以上直通樓梯通達避難層或地面。

(二) 步行距離不得超過五十公尺。

(三) 直通樓梯應為防火構造，內部並以不燃材料裝修。

(四) 增設直通樓梯，應為安全梯，且寬度應為九十公分以上。

地方主管機關未制定第一項規定所稱自治法規，且客房數達九間以上者，其建築物設施應符合下列規定：

一、內部牆面及天花板之裝修材料，居室部分應為耐燃三級以上，通達地面之走廊及樓梯部分應為耐燃二級以上。

二、防火區劃內之分間牆應以不燃材料建造。

三、地面層以上每層之居室樓地板面積超過二百平方公尺或地下層超過一百平方公尺，雙側居室之走廊，寬度為一百六十公分以上，單側居室之走廊，寬度為一百二十公分以上；地面層以上每層之居室樓地板面積未滿二百平方公尺或地下層未滿一百平方公尺，走廊寬度均為一百二十公分以上。

四、地面層以上每層之居室樓地板面積超過二百平方公尺或地下層面積超過一百平方公尺者，其直通樓梯及平臺淨寬為一點二公尺以上；未達上開面積者，不得小於七十五公分。設置於室外並供作安全梯使用，其寬度得減為九十公分以上，其他戶外直通樓梯淨寬度，應為七十五公分以上。

五、該樓層之樓地板面積超過二百四十平方公尺者，應自各該層設置二座以上之直通樓梯。

前條第一項但書規定地區之民宿，其建築物設施基準，不適用前二項規定。

第六條　民宿消防安全設備應符合地方主管機關基於地區及建築物特性，依地方制度法相關規定制定之自治法規。

地方主管機關未制定前項規定所稱自治法規者，民宿消防安全設備應符合下列規定：

一、每間客房及樓梯間、走廊應裝置緊急照明設備。

二、設置火警自動警報設備，或於每間客房內設置住宅用火災警報器。

三、配置滅火器兩具以上，分別固定放置於取用方便之明顯處所；有樓層建築物者，每層應至少配置一具以上。

地方主管機關未依第一項規定制定自治法規，且民宿建築物一樓之樓地板面積達二百平方公尺以上、二樓以上之樓地板面積達一百五十平方公尺以上或地下層達一百平方公尺以上者，除應符合前項規定外，並應符合下列規定：

一、走廊設置手動報警設備。

二、走廊裝置避難方向指示燈。

三、窗簾、地毯、布幕應使用防焰物品。

第七條　民宿之熱水器具設備應放置於室外。但電能熱水器不在此限。

第八條　民宿之申請登記應符合下列規定：

一、建築物使用用途以住宅為限。但第四條第一項但書規定地區，其經營者為農舍及其座落用地之所有權人者，得以農舍供作民宿使用。

二、由建築物實際使用人自行經營。但離島地區經當地政府或中央相關管理機關委託經營，且同一人之經營客房總數十五間以下者，不在此限。

三、不得設於集合住宅。但以集合住宅社區內整棟建築物申請，且申請人取得區分所有權人會議同意者，地方主管機關得為保留民宿登記廢止權之附款，核准其申請。

四、客房不得設於地下樓層。但有下列情形之一，經地方主管機關會同當地建築主管機關認定不違反建築相關法令規定者，不在此限：

(一) 當地原住民族主管機關認定具有原住民族傳統建築特色者。

(二) 因周邊地形高低差造成之地下樓層且有對外窗者。

五、不得與其他民宿或營業之住宿場所，共同使用直通樓梯、走道及出入口。

第九條　有下列情形之一者，不得經營民宿：

一、無行為能力人或限制行為能力人。

二、曾犯組織犯罪防制條例、毒品危害防制條例或槍砲彈藥刀械管制條例規定之罪，經有罪判決確定。

三、曾犯兒童及少年性交易防制條例第二十二條至第三十一條、兒童及少年性剝削防制條例第三十一條至第四十二條、刑法第十六章妨害性自主罪、第二百三十一條至第二百三十五條、第二百四十條至第二百四十三條或第二百九十八條之罪，經有罪判決確定。

四、曾經判處有期徒刑五年以上之刑確定，經執行完畢或赦免後未滿五年。

五、經地方主管機關依第十八條規定撤銷或依本條例規定廢止其民宿登記證處分確定未滿三年。

第十條　民宿之名稱，不得使用與同一直轄市、縣 (市) 內其他民宿、觀光旅館業或旅館業相同之名稱。

第十一條　經營民宿者，應先檢附下列文件，向地方主管機關申請登記，並繳交規費，領取民宿登記證及專用標識牌後，始得開始經營：

一、申請書。

二、土地使用分區證明文件影本 (申請之土地為都市土地時檢附) 。

三、土地同意使用之證明文件 (申請人為土地所有權人時免附) 。

四、建築物同意使用之證明文件 (申請人為建築物所有權人時免附)。

五、建築物使用執照影本或實施建築管理前合法房屋證明文件。

六、責任保險契約影本。

七、民宿外觀、內部、客房、浴室及其他相關經營設施照片。

八、其他經地方主管機關指定之文件。

申請人如非土地唯一所有權人，前項第三款土地同意使用證明文件之取得，應依民法第八百二十

條第一項共有物管理之規定辦理。但因土地權屬複雜或共有持分人數眾多，致依民法第八百二十條第一項規定辦理確有困難，且其他應檢附文件皆備具者，地方主管機關得為保留民宿登記證廢止權之附款，核准其申請。

前項但書規定確有困難之情形及附款所載廢止民宿登記之要件，由地方主管機關認定及訂定。

其他法律另有規定不適用建築法全部或一部之情形者，第一項第五款所列文件得以確認符合該其他法律規定之佐證文件替代。

已領取民宿登記證者，得檢附變更登記申請書及相關證明文件，申請辦理變更民宿經營者登記，將民宿移轉其直系親屬或配偶繼續經營，免依第一項規定重新申請登記；其有繼承事實發生者，得由其繼承人自繼承開始後六個月內申請辦理本項登記。

本辦法修正前已領取登記證之民宿經營者，得依領取登記證時之規定及原核准事項，繼續經營；其依前項規定辦理變更登記者，亦同。

第十二條　古蹟、歷史建築、紀念建築、聚落建築群、史蹟及文化景觀範圍內建造物或設施，經依文化資產保存法第二十六條或第六十四條及其授權之法規命令規定辦理完竣後，供作民宿使用者，其建築物設施及消防安全設備，不受第五條及第六條規定之限制。

符合前項規定者，依前條規定申請登記時，得免附同條第一項第五款規定文件。

第十三條　有下列規定情形之一者，經地方主管機關認定確無危險之虞，於取得第十一條第一項第五款所定文件前，得以經開業之建築師、執業之土木工程科技師或結構工程科技師出具之結構安全鑑定證明文件，及經地方主管機關查驗合格之簡易消防安全設備配置平面圖替代之，並應每年報地方主管機關備查，地方主管機關於許可後應持續輔導及管理：

一、具原住民身分者於原住民族地區內之部落範圍申請登記民宿。

二、馬祖地區建築物未能取得第十一條第一項第五款所定文件，經地方主管機關認定係未完成土地測量及登記所致，且於本辦法修正施行前已列冊輔導者。

前項結構安全鑑定項目由地方主管機關會商當地建築主管機關定之。

第十四條　民宿登記證應記載下列事項：

一、民宿名稱。

二、民宿地址。

三、經營者姓名。

四、核准登記日期、文號及登記證編號。

五、其他經主管機關指定事項。

民宿登記證之格式，由交通部規定，地方主管機關自行印製。

民宿專用標識之型式如附件一。

地方主管機關應依民宿專用標識之型式製發民宿專用標識牌，並附記製發機關及編號，其型式如附件二。

第十五條　地方主管機關審查申請民宿登記案件，得邀集衛生、消防、建管、農業等相關權責單位實地勘查。

第十六條　申請民宿登記案件，有應補正事項，由地方主管機關以書面通知申請人限期補正。

第十七條　申請民宿登記案件，有下列情形之一者，由地方主管機關敘明理由，以書面駁回其申請：

　　　　　　一、經通知限期補正，逾期仍未辦理。

　　　　　　二、不符本條例或本辦法相關規定。

　　　　　　三、經其他權責單位審查不符相關法令規定。

第十八條　已領取民宿登記證之民宿經營者，有下列情事之一者，應由地方主管機關撤銷其民宿登記證：

　　　　　　一、申請登記之相關文件有虛偽不實登載或提供不實文件。

　　　　　　二、以詐欺、脅迫或其他不正當方法取得民宿登記證。

第十九條　已領取民宿登記證之民宿經營者，有下列情事之一者，應由地方主管機關廢止其民宿登記證：

　　　　　　一、喪失土地、建築物或設施使用權利。

　　　　　　二、建築物經相關機關認定違反相關法令，而處以停止供水、停止供電、封閉或強制拆除。

　　　　　　三、違反第八條所定民宿申請登記應符合之規定，經令限期改善而屆期未改善。

　　　　　　四、有第九條第一款至第四款所定不得經營民宿之情形。

　　　　　　五、違反地方主管機關依第八條第三款但書或第十一條第二項但書規定，所為保留民宿登記證廢
　　　　　　　　止權之附款規定。

第二十條　民宿經營者依商業登記法辦理商業登記者，應於核准商業登記後六個月內，報請地方主管機關備
　　　　　　查。

　　　　　　前項商業登記之負責人須與民宿經營者一致，變更時亦同。

　　　　　　民宿名稱非經註冊為商標者，應以該民宿名稱為第一項商業登記名稱之特取部分；其經註冊為商
　　　　　　標者，該民宿經營者應為該商標權人或經其授權使用之人。

　　　　　　民宿經營者依法辦理商業登記後，有下列情形之一者，地方主管機關應通知商業所在地主管機
　　　　　　關：

　　　　　　一、未依本條例領取民宿登記證而經營民宿，經地方主管機關勒令歇業。

　　　　　　二、地方主管機關依法撤銷或廢止其民宿登記證。

第二十一條　民宿登記事項變更者，民宿經營者應於事實發生後十五日內，備具申請書及相關文件，向地方主
　　　　　　管機關辦理變更登記。

　　　　　　地方主管機關應將民宿設立及變更登記資料，於次月十日前，向交通部陳報。

第二十二條　民宿經營者申請設立登記，應依下列規定繳納民宿登記證及民宿專用標識牌之規費；其申請變更
　　　　　　登記，或補發、換發民宿登記證或民宿專用標識牌者，亦同：

　　　　　　一、民宿登記證：新臺幣一千元。

　　　　　　二、民宿專用標識牌：新臺幣二千元。

　　　　　　因行政區域調整或門牌改編之地址變更而申請換發登記證者，免繳證照費。

第二十三條　民宿登記證、民宿專用標識牌遺失或毀損，民宿經營者應於事實發生後十五日內，備具申請書及
　　　　　　相關文件，向地方主管機關申請補發或換發。

第三章　民宿經營之管理及輔導

第二十四條　民宿經營者應投保責任保險之範圍及最低金額如下：

　　　　　　一、每一個人身體傷亡：新臺幣二百萬元。

　　　　　　二、每一事故身體傷亡：新臺幣一千萬元。

三、每一事故財產損失：新臺幣二百萬元。

四、保險期間總保險金額：新臺幣二千四百萬元。

前項保險範圍及最低金額，地方自治法規如有對消費者保護較有利之規定者，從其規定。

民宿經營者應於保險期間屆滿前，將有效之責任保險證明文件，陳報地方主管機關。

第二十五條 民宿客房之定價，由民宿經營者自行訂定，並報請地方主管機關備查；變更時亦同。

民宿之實際收費不得高於前項之定價。

第二十六條 民宿經營者應將房間價格、旅客住宿須知及緊急避難逃生位置圖，置於客房明顯光亮之處。

第二十七條 民宿經營者應將民宿登記證置於門廳明顯易見處，並將民宿專用標識牌置於建築物外部明顯易見之處。

第二十八條 民宿經營者應將每日住宿旅客資料登記；其保存期間為六個月。

前項旅客登記資料之蒐集、處理及利用，並應符合個人資料保護法相關規定。

第二十九條 民宿經營者發現旅客罹患疾病或意外傷害情況緊急時，應即協助就醫；發現旅客疑似感染傳染病時，並應即通知衛生醫療機構處理。

第三十條 民宿經營者不得有下列之行為：

一、以叫嚷、糾纏旅客或以其他不當方式招攬住宿。

二、強行向旅客推銷物品。

三、任意哄抬收費或以其他方式巧取利益。

四、設置妨害旅客隱私之設備或從事影響旅客安寧之任何行為。

五、擅自擴大經營規模。

第三十一條 民宿經營者應遵守下列事項：

一、確保飲食衛生安全。

二、維護民宿場所與四週環境整潔及安寧。

三、供旅客使用之寢具，應於每位客人使用後換洗，並保持清潔。

四、辦理鄉土文化認識活動時，應注重自然生態保護、環境清潔、安寧及公共安全。

五、以廣告物、出版品、廣播、電視、電子訊號、電腦網路或其他媒體業者，刊登之住宿廣告，應載明民宿登記證編號。

第三十二條 民宿經營者發現旅客有下列情形之一者，應即報請該管派出所處理：

一、有危害國家安全之嫌疑。

二、攜帶槍械、危險物品或其他違禁物品。

三、施用煙毒或其他麻醉藥品。

四、有自殺跡象或死亡。

五、有喧嘩、聚賭或為其他妨害公眾安寧、公共秩序及善良風俗之行為，不聽勸止。

六、未攜帶身分證明文件或拒絕住宿登記而強行住宿。

七、有公共危險之虞或其他犯罪嫌疑。

第三十三條 民宿經營者，應於每年一月及七月底前，將前六個月每月客房住用率、住宿人數、經營收入統計等資料，依式陳報地方主管機關。

前項資料，地方主管機關應於次月底前，陳報交通部。

第三十四條 民宿經營者，應參加主管機關舉辦或委託有關機關、團體辦理之輔導訓練。

第三十五條 民宿經營者有下列情事之一者，主管機關或相關目的事業主管機關得予以獎勵或表揚：

　　　　　一、維護國家榮譽或社會治安有特殊貢獻。

　　　　　二、參加國際推廣活動，增進國際友誼有優異表現。

　　　　　三、推動觀光產業有卓越表現。

　　　　　四、提高服務品質有卓越成效。

　　　　　五、接待旅客服務週全獲有好評，或有優良事蹟。

　　　　　六、對區域性文化、生活及觀光產業之推廣有特殊貢獻。

　　　　　七、其他有足以表揚之事蹟。

第三十六條 主管機關得派員，攜帶身分證明文件，進入民宿場所進行訪查。

　　　　　前項訪查，得於對民宿定期或不定期檢查時實施。

　　　　　民宿之建築管理與消防安全設備、營業衛生、安全防護及其他，由各有關機關逕依相關法令實施檢查；經檢查有不合規定事項時，各有關機關逕依相關法令辦理。

　　　　　前二項之檢查業務，得採聯合稽查方式辦理。

　　　　　民宿經營者對於主管機關之訪查應積極配合，並提供必要之協助。

第三十七條 交通部為加強民宿之管理輔導績效，得對地方主管機關實施定期或不定期督導考核。

第三十八條 民宿經營者，暫停經營一個月以上者，應於十五日內備具申請書，並詳述理由，報請地方主管機關備查。

　　　　　前項申請暫停經營期間，最長不得超過一年，其有正當理由者，得申請展延一次，期間以一年為限，並應於期間屆滿前十五日內提出。

　　　　　暫停經營期限屆滿後，應於十五日內向地方主管機關申報復業。

　　　　　未依第一項規定報請備查或前項規定申報復業，達六個月以上者，地方主管機關得廢止其登記證。

　　　　　民宿經營者因事實或法律上原因無法經營者，應於事實發生或行政處分送達之日起十五日內，繳回民宿登記證及專用標識牌；逾期未繳回者，地方主管機關得逕予公告註銷。但依第一項規定暫停營業者，不在此限。

第四章 附則

第三十九條 交通部辦理下列事項，得委任交通部觀光局執行之：

　　　　　一、依第十四條第二項規定，為民宿登記證格式之規定。

　　　　　二、依第二十一條第二項及第三十三條第二項規定，受理地方主管機關陳報資料。

　　　　　三、依第三十四條規定，舉辦或委託有關機關、團體辦理輔導訓練。

　　　　　四、依第三十五條規定，獎勵或表揚民宿經營者。

　　　　　五、依第三十六條規定，進入民宿場所進行訪查及對民宿定期或不定期檢查。

　　　　　六、依第三十七條規定，對地方主管機關實施定期或不定期督導考核。

第四十條 本辦法自發布日施行。

觀光旅館建築及設備標準

資料來源 / 引自中華民國內政部營業署 99 年 10 月 8 日修正觀光旅館建築及設備標準

第一條　　本標準依發展觀光條例第二十三條第二項規定訂定之。

第二條　　本標準所稱之觀光旅館係指國際觀光旅館及一般觀光旅館。

第三條　　觀光旅館之建築設計、構造、設備除依本標準規定外，並應符合有關建築、衛生及消防法令之規定。

第四條　　依觀光旅館業管理規則申請在都市土地籌設新建之觀光旅館建築物，除都市計畫風景區外，得在都市土地使用分區有關規定之範圍內綜合設計。

第五條　　觀光旅館基地位在住宅區者，限整幢建築物供觀光旅館使用，且其客房樓地板面積合計不得低於計算容積率之總樓地板面積百分之六十。

　　　　　前項客房樓地板面積之規定，於本標準發布施行前已設立及經核准籌設之觀光旅館不適用之。

第六條　　觀光旅館旅客主要出入口之樓層應設門廳及會客場所。

第七條　　觀光旅館應設置處理乾式垃圾之密閉式垃圾箱及處理濕式垃圾之冷藏密閉式垃圾儲藏設備。

第八條　　觀光旅館客房及公共用室應設置中央系統或具類似功能之空氣調節設備。

第九條　　觀光旅館所有客房應裝設寢具、彩色電視機、冰箱及自動電話；公共用室及門廳附近，應裝設對外之公共電話及對內之服務電話。

第十條　　觀光旅館客房層每層樓客房數在二十間以上者，應設置備品室一處。

第十一條　觀光旅館客房浴室應設置淋浴設備、沖水馬桶及洗臉盆等，並應供應冷熱水。

第十一條之一　　觀光旅館之客房與室內停車空間應有公共空間區隔，不得直接連通。

第十二條　國際觀光旅館應附設餐廳、會議場所、咖啡廳、酒吧（飲酒間）、宴會廳、健身房、商店、貴重物品保管專櫃、衛星節目收視設備，並得酌設下列附屬設備：

　　　　　一、夜總會。

　　　　　二、三溫暖。

　　　　　三、游泳池。

　　　　　四、洗衣間。

　　　　　五、美容室。

　　　　　六、理髮室。

　　　　　七、射箭場。

　　　　　八、各式球場。

　　　　　九、室內遊樂設施。

　　　　　十、郵電服務設施。

　　　　　十一、旅行服務設施。

　　　　　十二、高爾夫球練習場。

　　　　　十三、其他經中央主管機關核准與觀光旅館有關之附屬設備。

前項供餐飲場所之淨面積不得小於客房數乘一點五平方公尺。

第一項應附設宴會廳、健身房及商店之規定，於中華民國九十二年四月三十日前已設立及經核准籌設之觀光旅館不適用之。

第十三條　國際觀光旅館房間數、客房及浴廁淨面積應符合下列規定：

一、應有單人房、雙人房及套房三十間以上。

二、各式客房每間之淨面積（不包括浴廁），應有百分之六十以上不得小於下列基準：

（一）單人房十三平方公尺。

（二）雙人房十九平方公尺。

（三）套房三十二平方公尺。

三、每間客房應有向戶外開設之窗戶，並設專用浴廁，其淨面積不得小於三點五平方公尺。但基地緊鄰機場或符合建築法令所稱之高層建築物，得酌設向戶外採光之窗戶，不受每間客房應有向戶外開設窗戶之限制。

第十四條　國際觀光旅館廚房之淨面積不得小於下列規定：

供餐飲場所淨面積	廚房（包括備餐室）淨面積
一五〇〇平方公尺以下	至少為供餐飲場所淨面積之三三%
一五〇一至二〇〇〇平方公尺	至少為供餐飲場所淨面積之二八%加七五平方公尺
二〇〇一至二五〇〇平方公尺	至少為供餐飲場所淨面積之二三%加一七五平方公尺
二五〇一平方公尺以上	至少為供餐飲場所淨面積之二一%加二二五平方公尺

未滿一平方公尺者，以一平方公尺計算。

餐廳位屬不同樓層，其廚房淨面積採合併計算者，應設有可連通不同樓層之送菜專用升降機。

第十五條　國際觀光旅館自營業樓層之最下層算起四層以上之建築物，應設置客用升降機至客房樓層，其數量不得少於下列規定：

客房間數	客用升降機座數	每座容量
八〇間以下	二座	八人
八一間至一五〇間	二座	十二人
一五一間至二五〇間	三座	十二人
二五一間至三七五間	四座	十二人
三七六間至五〇〇間	五座	十二人
五〇一間至六二五間	六座	十二人
六二六間至七五〇間	七座	十二人
七五一間至九〇〇間	八座	十二人
九〇一間以上	每增二〇〇間增設一座，不足二〇〇間以二〇〇間計算	十二人

國際觀光旅館應設工作專用升降機，客房二百間以下者至少一座，二百零一間以上者，每增加二百間加一座，不足二百間者以二百間計算。前項工作專用升降機載重量每座不得少於四百五十公斤。如採用較小或較大容量者，其座數可照比例增減之。

第十六條　一般觀光旅館應附設餐廳、咖啡廳、會議場所、貴重物品保管專櫃、衛星節目收視設備，並得酌設下列附屬設備：

一、商店。

二、游泳池。

三、宴會廳。

四、夜總會。

五、三溫暖。

六、健身房。

七、洗衣間。

八、美容室。

九、理髮室。

十、射箭場。

十一、各式球場。

十二、室內遊樂設施。

十三、郵電服務設施。

十四、旅行服務設施。

十五、高爾夫球練習場。

十六、其他經中央主管機關核准與觀光旅館有關之附屬設備。

前項供餐飲場所之淨面積不得小於客房數乘一點五平方公尺。

第十七條　一般觀光旅館房間數、客房及浴廁淨面積應符合下列規定：

一、應有單人房、雙人房及套房三十間以上。

二、各式客房每間之淨面積（不包括浴廁），應有百分之六十以上不得小於下列基準：

　　（一）單人房十平方公尺。

　　（二）雙人房十五平方公尺。

　　（三）套房二十五平方公尺。

三、每間客房應有向戶外開設之窗戶，並設專用浴廁，其淨面積不得小於三平方公尺。但基地緊鄰機場或符合建築法令所稱之高層建築物，得酌設向戶外採光之窗戶，不受每間客房應有向戶外開設窗戶之限制。

第十八條　一般觀光旅館廚房之淨面積不得小於下列規定：

供餐飲場所淨面積	廚房（包括備餐室）淨面積
一五〇〇平方公尺以下	至少為供餐飲場所淨面積之三〇％
一五〇一至二〇〇〇平方公尺	至少為供餐飲場所淨面積之二五％加七五平方公尺
二〇〇一平方公尺以上	至少為供餐飲場所淨面積之二〇％加一七五平方公尺

未滿一平方公尺者，以一平方公尺計算。

餐廳位屬不同樓層，其廚房淨面積採合併計算者，應設有可連通不同樓層之送菜專用升降機。

第十九條　一般觀光旅館自營業樓層之最下層算起四層以上之建築物，應設置客用升降機至客房樓層，其數
　　　　　量不得少於下列規定：

客房間數	客用升降機座數	每座容量
八〇間以下	二座	八人
八一間至一五〇間	二座	十人
一五一間至二五〇間	三座	十人
二五一間至三七五間	四座	十人
三七六間至五〇〇間	五座	十人
五〇一間至六二五間	六座	十人
六二六間以上	每增二〇〇間增設一座，不足二〇〇間以二〇〇間計算	十人

　　　　　一般觀光旅館客房八十間以上者應設工作專用升降機，其載重量不得少於四百五十公斤。

第二十條　本標準自發布日施行。

協力設計旅宿 list （依筆畫順序）

109 青旅
- 0905972109
- 台北市中正區博愛路 36 號 3 樓
- 109hostel.com
- www.facebook.com/109vip

BELLUS INN
- 06-2211889
- 台南市北區臨安路二段 14 號
- www.bellusinn.com
- www.facebook.com/
 bellusspace

One House
- 0923868700
- 南投縣魚池鄉中明村文正巷 25-8 號
- onehouse.okgo.tw
- www.facebook.com/
 onehouseliving

三道門建築文創旅店
- 06-2223088
- 台南市中西區成功路 77 號
- www.3doorhotel.com.tw
- www.facebook.com/3door.
 hotel

友愛街旅館
- 06-2218188
- 台南市中西區友愛街 115 巷 5 號
- www.uij.com.tw
- www.facebook.com/UIJ.h.h

比歐緻居
- 07-2817900
- 高雄市新興區中山一路 14 - 26 號
- www.briohotel.com
- www.facebook.com/
 briohotel1

玉田墅
- 0909332998
- 宜蘭縣礁溪鄉玉田村玉田一路 95 號
- www.yutian-house.com

快活慢行
- 06-2229255
- 台南市南區樹林街二段 420 號
- hiihubs.com
- www.facebook.com/hiiHub

門草行旅
- 02-25577045、0911248080
- 台北市大同區安西街 23 號
- www.facebook.com/
 thedoorinn

艸祭 Book inn
- 06-2222909
- 台南市中西區南門路 71 號
- www.caoji.com.tw
- www.facebook.com/
 caojiBookinn

協力採訪廠商 list （依筆畫順序）

卡曼特精品磁磚
📞 03-3579598
📍 桃園市桃園區經國路 455 號
🌐 www.cmdtile.com.tw
📘 www.facebook.com/cmdtile

北大建材
📞 02-26683434
📍 新北市樹林區西圳街一段 112 號
🌐 www.wood-master.com.tw

永逢企業
📞 02- 22325028
📍 新北市永和區福和路 389 號 8 樓
🌐 www.efcl.com.tw
📘 www.facebook.com/efcl. com.tw/

名匠鋁窗工藝
📞 0934495060
📍 桃園市蘆竹區大竹北路 631 號
🌐 www.windowcrafters.com. tw
📘 www.facebook.com/ 名匠鋁窗工藝 -248559482250642

采金房室內設計
📞 02-25362256
📍 台北市民生東路 2 段 26 號 1 樓
🌐 www.maraliving.com

📘 www.facebook.com/ maraliving

昇元窯業
📞 03-4734017
📍 桃園市觀音區廣興里廣興一路 137 號
🌐 www.shengyuan-ceramics. com.tw

尚德衛浴
📞 02-22288853
📍 新北市中和區中山路二段 532 號 5 樓
🌐 www.san-dale.com
📘 www.facebook.com/ sandale.sfa

冠譽國際建材
📞 02-29892920
📍 新北市三重區捷運路 57 號
🌐 www.kuanyu.biz
📘 www.facebook.com/ 冠譽國際建材有限公司 -227701414596701

冠軍磁磚
📞 037-583775
📍 苗栗縣竹南鎮大埔里 13 鄰竹篙厝 200 - 7 號
🌐 www.champion.com.tw
📘 www.facebook.com/ CHAMPIONTILE

馬可貝里磁磚
📞 037-583775
📍 苗栗縣竹南鎮大埔里 13 鄰竹篙厝 200 - 7 號
🌐 www.marcobelli.com.tw
📘 www.facebook.com/ MARCOBELLITILE

益材木業
📞 03-4758302
📍 桃園市楊梅區泰圳路 186 號
🌐 www.bestwood.com

誠庭新材料
📞 02-77096880
📍 台北市光復北路 100 巷 29 號
🌐 www.purityfamily.com.tw
📘 www.facebook.com/ Purityfamily4U

環球水泥
📞 02-25077801
📍 台北市南京東路二段 125 號 10 樓
🌐 www.ucctw.com
📘 www.facebook.com/ UCCTW

羅特麗磁磚
📞 02-23972788
📍 台北市新湖一路 185 號 5 樓
🌐 www.pdh.com.tw
📘 www.facebook.com/ pdhgroups

住旅宿學設計：
老屋翻新‧自地自建‧民宿旅店改造，
你想不到的裝修眉角全在這！

作者	美化家庭編輯部
總經理暨總編輯	李亦榛
特助	鄭澤琪
主編	張艾湘
編輯協力	Kula
封面與版面構成	黃綉雅

住旅宿學設計：老屋翻新‧自地自建‧民宿旅店改
造，你想不到的裝修眉角全在這！／美化家庭編輯
部著 . -- 初版 . -- 臺北市：風和文創事業有限公司，
2022.7 面；公分
ISBN 978-626-95383-6-2（平裝）
1.CST: 旅館 2.CST: 建築美術設計
992.61 111007336

出版公司	風和文創事業有限公司
地址	台北市大安區光復南路 692 巷 24 號 1 樓
電話	02-2755-0888
傳真	02-2700-7373
Email	sh240@sweethometw.com
網址	www.sweethometw.com.tw

IESG
台灣版 SH 美化家庭出版授權方
凌速姐妹（集團）有限公司
In Express-Sisters Group Limited

公司地址	香港九龍荔枝角長沙灣道 883 號億利工業中心 3 樓 12-15 室
董事總經理	梁中本
Email	cp.leung@iesg.com.hk
網址	www.iesg.com.hk

總經銷	聯合發行股份有限公司
地址	新北市新店區寶橋路 235 巷 6 弄 6 號 2 樓
電話	02-29178022

製版	彩峰造藝印像股份有限公司
印刷	勁詠印刷股份有限公司
裝訂	祥譽裝訂股份有限公司
定價	新台幣 420 元
出版日期	2022 年 7 月初版一刷